KB152500

명화로 읽는
독일 프로이센 역사

名画で読み解く プロイセン王家12の物語

Original Japanese title: MEIGA DE YOMITOKU PROISEN OUKE 12 NO MONOGATARI

Copyright © Kyoko Nakano 2021

Original Japanese edition published by Kobunsha Co., Ltd.

Korean translation rights arranged with Kobunsha Co., Ltd.

through The English Agency (Japan) Ltd. and Danny Hong Agency

이 책의 한국어판 저작권은 대니홍 에이전시를 통한 저작권사와의 독점 계약으로
한국경제신문 (주)한경BP에 있습니다.
저작권법에 의해 한국 내에서 보호를 받는 저작물이므로 무단전재와 복제를 금합니다.

역사가
흐르는
미술관
5

명화로 읽는 독일 프로이센 역사

나카노 교코 지음 | 조사연 옮김

한경arte

다케에게

프로이센 가계도

알브레히트 호엔촐레른

프리드리히 빌헬름(대선제후)

① (구부러진 프리츠)
프리드리히 3세/프리드리히 1세 ═══ 조피 샤를로테
프로이센 왕(1701~1713)

② (군인왕)
프리드리히 빌헬름 1세 ═══ 조피 도로테아
프로이센 왕(1713~1740) 폰 하노버

③ (대왕)
프리드리히 2세 아우구스트 빌헬름 하인리히
프로이센 왕(1740~1786)

④ (뚱보 난봉꾼)
프리드리히 빌헬름 2세
프로이센 왕(1786~1797)

비텔스바흐가

(바이에른 왕)
막시밀리안 1세

⑤ (부정사왕)
프리드리히 빌헬름 3세
프로이센 왕(1797~1840)

⑥ (냅치)
엘리제 ═══════ 프리드리히 빌헬름 4세
(엘리자베트 루도비카 프로이센 왕(1840~1861)
폰 바이에른)

조피 루도비카

프란츠 요제프 ═══ 엘리자베트
(오스트리아 황제)

합스부르크가

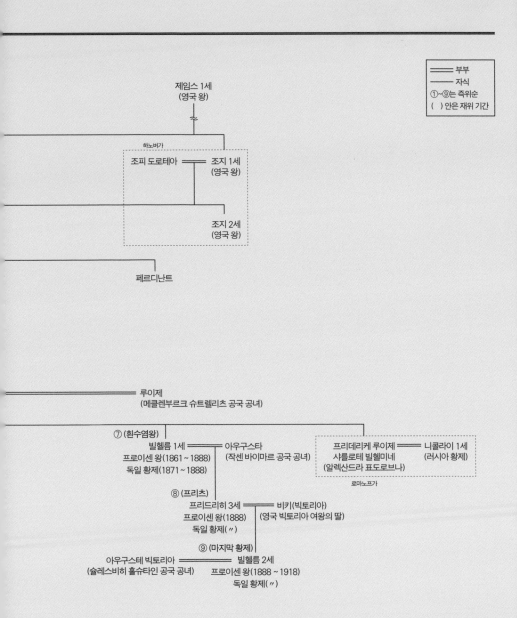

명화로 읽는
독일
프로이센
역사
차례

KINGDOM OF PRUSSIA

프로이센 왕국 깃발

독일 통일을 이룬
호엔촐레른가

Kingdom of Prussia

현대 유럽 지도의 원형을 만들다

여러분은 독일 하면 어떤 이미지가 떠오르는가? 숲, 음악, 질실강건 (質實剛健: 꾸밈없이 착하고 심신이 건강함-옮긴이), 금발에 푸른 눈, 근면, 과학기술, 나치, 이민, 그리고 재미없는 독일식 유머 정도 아닐까?

마지막에 열거한 독일식 유머와 관련해 꽤 재미있는 농담이 있다.

"세상에서 가장 얇은 책은?"

"독일 유머 2000년"

이 농담을 생각해낸 사람이 독일인이라면 독일식 유머가 재미없다는 지적은 맞지 않을 테지만 말이다.

또 하나, 부족하지 않은데도 잘 잊어버리는 존재가 독일 통일을 이룬 프로이센(프러시아) 왕조 호엔촐레른가다. 프로이센이 곧 호엔촐레른가인데도 호엔촐레른의 지명도는 결코 높지 않다(그래서 어쩔 수 없이 이 책도《명화로 읽는 호엔촐레른 역사》가 아니라《명화로 읽는 독일 프로이센 역사》라고 했다).

호엔촐레른(Hohen Zollern)이라는 독일어 발음 자체가 어렵고 기억에 잘 남지 않는 데다가, 여러 미녀가 활약했던 합스부르크 왕가나

부르봉 왕가와 달리 주로 딱딱한 군인왕이 많고, 대스타라고 해봤자 프리드리히 2세(프리드리히 대왕)와 비스마르크밖에 없어서 화려함과는 거리가 멀게 느껴지는지도 모르겠다.

하지만 호엔촐레른가야말로 현대 유럽 지도의 원형을 만든 주인공이다. 몇 세기나 신성로마제국 아래 있으면서 300개나 되는 중소 '주권국가[왕국, 공국, 영방(13세기에 독일 황제권이 약화되자 봉건 제후들이 세운 지방 국가-옮긴이) 등]'로 분열돼 있었던 독일은 호엔촐레른가 역대 가주들의 분투 덕분에 19세기에 마침내 하나로 통합된다. 더욱이 이때 원래 동포(같은 게르만 민족)였던 합스부르크가를 배제하는 형태로 독립해 세계 최강국의 한 모퉁이를 차지하게 된다.

근접 국가들은 괘씸했으리라. 지금껏 수많은 작은 섬이 떠 있는 비교적 조용한 호수 같았던 나라가 어느 날 문득 보니 섬들이 모두 하나로 붙어 위험하기 짝이 없는 크고 거친 바위산으로 변해 있었으니 말이다. 호수에서 낚시도 자유롭게 못 하게 됐으니 손해가 이만저만이 아니다(독일이 알 바는 아니다).

호엔촐레른 왕조는 1701년에 첫발을 뗐다. 에스파냐 계승전쟁 발발 당시 가주가 합스부르크가 진영에 가담하기로 약속한 덕분에 중간 규모의 '공국'에서 작지만 '왕국'으로 격상하는 데 성공했다(왕조의 시작). 이때부터 점차 세력을 키워 다른 영방을 흡수하는 방식으로 독일제국을 수립했지만, 제1차 세계대전 동안 와해된 합스부르크 왕조,

로마노프 왕조, 오스만 왕조처럼 호엔촐레른 왕조도 와해되고 만다. 아홉 명의 왕이 217년 동안 통치한 짧은 빛줄기였다.

그러나 비록 짧긴 했어도 합스부르크 왕조 소멸 후 오스트리아가 보여준 급격한 쇠락에 비하면 독일은 제2차 세계대전을 잘 극복하고 지금도 여전히 대국의 자리를 보존하고 있다. 호엔촐레른가가 없었다면 불가능한 일이다.

프로이센인

호엔촐레른가(원래 가명은 지명에서 유래한 촐레른가)의 발흥은 11세기이므로 합스부르크가만큼 역사가 깊다. 단, 호엔촐레른가는 합스부르크가보다 훨씬 뒤처져 있었다. 16세기, 합스부르크의 분가인 에스파냐가 전 세계로 영토를 넓히며 '해가 지지 않는 나라'로 돌진 중일 때, 호엔촐레른가는 이제 겨우 프로이센 공국을 수립했다(인재가 부족했기 때문일까?).

합스부르크가가 스위스에서 탄생 후 빈으로 이주해 찬란한 꽃을 피웠듯이 호엔촐레른가도 처음부터 프로이센이 본거지는 아니었다. 처음은 독일 남서부 슈바벤 지방에서 일어난 호족이었는데, 11세기

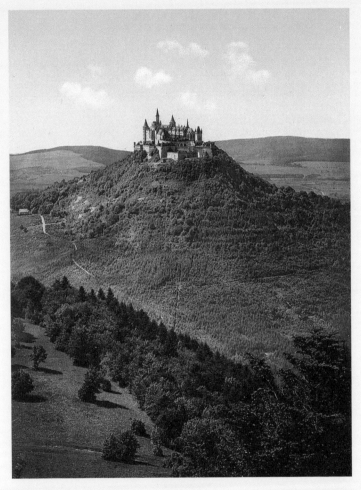

호엔촐레른성

중반 이후부터 13세기 어느 시점까지 힘을 기른 후 해발 850미터쯤 되는 호엔촐레른산 정상에 성을 세웠다. 그리고 이때 가명을 호엔('높다'라는 뜻)촐레른가로 바꿨다.

참고로 첫 번째 호엔촐레른성은 15세기 중반에 발생한 전란으로 완전히 파괴됐다. 얼마 후 같은 곳에 두 번째 성을 재건하나 합스부르크가에 빼앗겼고, 18세기 말 합스부르크가가 버리다시피 한 뒤로 폐허가 됐다. 현재 남아 있는 성은 세 번째 성으로, 19세기에 프로이센 왕 프리드리히 빌헬름 4세가 폐허가 된 성을 다시 세우고 아름답게 단장했다. 왕태자 시절 이탈리아를 여행하던 프리드리히 빌헬름 4세가 일족 발상지인 호엔촐레른성이 무참히 파괴된 모습을 보고 재건을 결심했다고 한다. 북부 프로이센(발트해 연안 지역)이 거점이 된 지 이미 몇 세기가 지났음에도 자손은 자신의 뿌리를 잊지 않고 있었던 것이다.

그런데 종종 '프로이센인'이라는 단어를 사용하는데, 프로이센인은 프로이센 지역에 살던 옛 독일인을 가리키는 경우가 많다. 단 역사적으로 보면, 프로이센 지역에 살던 옛 독일인은 고대 토착 프로이센인[비(非)게르만계의 프루센인]을 몰아내고 13세기에 이 지역을 완전히 차지했다. 이유는 종교 문제다. 기독교 신도인 독일인에게 다신교였던 고대 프로이센인은 정벌해야 하는 이교도 종족에 불과했다. 그래서 신성로마제국은 종교기사단을 파견한다. 이때 파견된 기사단이

템플기사단, 성요한기사단과 함께 중세 3대 기사단 중 하나인 독일기사단(튜턴기사단)이다. 독일기사단은 수십 년에 걸친 분쟁을 제압하고 프로이센을 지배하며 영토를 차지했다. 그리하여 프로이센은 일종의 수도회 국가가 되지만 어디까지나 바티칸과 신성로마제국의 속박 아래 있었고, 수장인 총장은 공화정처럼 선거로 선출했다.

이로부터 250년도 더 지난 1510년. 20대 젊은이가 제37대 총장에 선출된다. 바로 알브레히트 호엔촐레른이다. 그리고 그 덕분에 기사단령이었던 프로이센은 호엔촐레른가의 공국으로 거듭난다. 도대체 알브레히트는 어떤 계략을 쓴 것일까?

초대 프로이센 공 알브레히트

이 무렵 호엔촐레른가는 브란덴부르크까지 북상했다. 알브레히트의 조부는 브란덴부르크 선제후이고, 아버지는 그 넷째 아들인 안스바흐 및 쿨름바흐 변경백(邊境伯: 타국과 영토가 맞닿은 지역의 영주로, 외침에 대비한 군사권과 자치권이 폭넓게 인정되었다-옮긴이), 어머니는 폴란드 왕의 딸이었다. 알브레히트가 젊은 나이에 독일기사단장이 될 수 있었던 이유는 폴란드라는 당시 최강국의 지원이 있었기 때문이다.

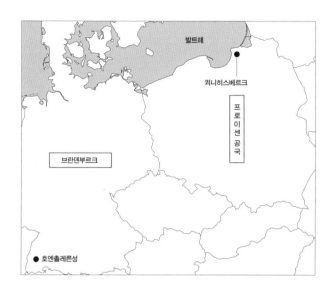

정식 명칭은 알브레히트 폰 브란덴부르크-안스바흐. 알브레히트
는 분명 호엔촐레른가 사람이긴 했지만 4남의 아들이고, 심지어 위
로 형이 두 명이나 있었기에 방류 중의 방류였다. 형들은 각각 안스
바흐 변경백과 쿨름바흐 변경백이라는 세속 영주가 됐건만 알브레히
트만 종교령, 그것도 당대만 가능한 총장직을 맡았다. 옛적 십자군이
야 어땠을지 모르지만 당시 독일기사단의 권위는 땅에 떨어진 지 오
래였고, 앞으로 크게 변할 조짐도 없었다. 알브레히트가 아니더라도
야심가라면 돌파구를 찾는 게 당연하다. 다행히 독일에는 종교개혁
이라는 폭풍이 몰아치고 있었다. 알브레히트는 종교개혁을 이용하기

로 마음먹었다.

총장이 되고 10년쯤 지났을 무렵, 알브레히트는 종교개혁의 중심 인물인 루터에게 접근한다. 내란으로 세상이 혼란한 약육강식의 시대라고는 하나, 가톨릭의 수호신 격인 기사단의 최고 수령이 프로테스탄트의 지도자와 무슨 할 말이 있단 말인가?

양자 밀담 후 알브레히트는 모두의 입이 딱 벌어지는 놀라운 행동에 나섰다. 루터파로 개종해 신성로마제국을 버리고 폴란드에 붙은 후, 그 보답으로 기사단을 해산하고 프로이센 영지를 자기가 차지한 것이다. 이는 아마도 루터의 조언이었으리라. 처세에 능하고 매사에 빈틈없는 루터는 머리 회전도 마술처럼 빨랐다. 독일의 가톨릭 세력이 사라지고 프로테스탄트 국가가 늘어나는 일이니, 그는 당연히 대환영이었다. 그렇다면 알브레히트에게는 망설임이 없었을까? 알브레히트의 행동은 기사단령 약탈이나 진배없었다. 단원들을 배신하는 행위고, 그 이상으로 신앙에 대한 배신이었다.

물론 망설임 따위 없었다. 양심의 가책도 없었다. 애당초 바티칸 사제들의 호화로운 사치를 위해 독일에 면죄부를 강매하는 행위에 분노하던 중이었다. 게다가 알브레히트의 목적은 처음부터 명확했는데, 프로이센을 호엔촐레른가 세습 영토로 만드는 것이었다. 단, 어떻게 하면 순조롭게 목적을 달성할 수 있을지 그 지혜를 루터에게 빌리고 싶었을 뿐이다. 이제 문제는 해결됐다. 어쩔 수 없이 폴란드 밑으

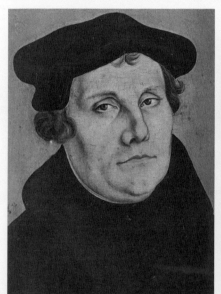 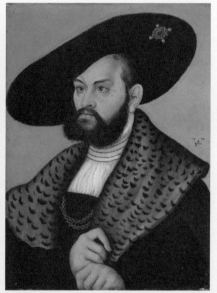

루카스 크라나흐, 〈마틴 루터〉(1529년) 루카스 크라나흐, 〈프로이센 공 알브레히트〉(1528년)

로 들어가야 했지만, 폴란드 왕이 친척인 숙부이니 신성로마제국이나 바티칸의 속박보다야 심하지 않을 것이다.

1525년 알브레히트는 프로이센 독일기사단의 해산을 선포하고 자신이 프로이센 공으로서 공국의 군주가 된다고 발표했다. 신성로마제국은 당장 배신자를 추방하라고 지시했지만, 알브레히트의 뒤에는 폴란드가 버티고 있었기에 실질적으로 아무런 관여도 하지 못했다. 게다가 기사단 단원 대부분이 알브레히트를 따랐다. 이것이 알브레히트의 역량이었다. 선거라는 형식을 거치기는 했으나 친족의 후광으로 총장이 된 젊은이를 단원들이 반가워했을 리 없다. 이런 단원들을 그는 오랫동안 공들여 자기편으로 만들었다. 루터와의 상담도 단원들과 미리 상의하고 결정했을 것이다. 알브레히트는 덕망 있는 사람이었다.

이러한 모두의 기대에 부응해 알브레히트는 대체로 선정을 펼쳤으며 공국을 풍요롭게 만들었다. 또 수도에 대학도 설립했다. 쾨니히스베르크대학(정식 명칭은 알브레히트의 이름을 딴 쾨니히스베르크 알베르투스 대학)으로, 후세에 철학자 칸트를 배출한 곳으로 유명하다.

루터의 친한 친구이자 당대 최고의 인기 화가 크라나흐가 38세의 프로이센 공 알브레히트의 초상을 그렸다(20쪽 그림). 장식이 달린 유행하는 폭넓은 검은색 모자에 묵직해 보이는 금목걸이를 두 겹으로 두르고, 호화로운 모피가 달린 로브를 걸친 모습이다. 새까만 수염에

섞인 흰색 털 하나하나, 아랫입술의 작은 점까지 세세히 묘사했다. 살짝 사시인 눈이 인상적이다. 다른 화가가 그린 알브레히트 초상도 눈이 사시인 것으로 보아 그의 특징이었음이 분명하다. 이 사시의 눈에는 먼 미래가 보였을까? 자신이 일으킨 공국이 강대 제국으로 성장해 나가는 미래가……

폴란드에 충성을 맹세하다

한 작품 더 살펴보자. 19세기 폴란드를 대표하는 화가 얀 마테이코가 그린, 폭이 9미터에 육박하는 대작 〈프로이센의 경의〉다.

3세기 전 역사의 한 장면이다. 이제 막 프로이센 공이 된 알브레히트(화면 중앙, 갑주 차림으로 무릎을 꿇고 오른손을 성서에 얹고 있다)가 종주국인 폴란드의 왕 지그문트 1세(왕관을 쓰고 황금 의상을 둘렀다) 앞에서 공손히 신하로서의 충성을 맹세하는 장면이다. 알브레히트의 형과 전 단원들, 폴란드 측 신하와 궁정 여성, 어릿광대 등으로 주위가 북적거린다.

애국자였던 마테이코는 과거에 폴란드가 얼마나 강대한 나라였는지 국민에게 알리고 사기를 고취하고 싶었으리라. 왜냐면 황금시대

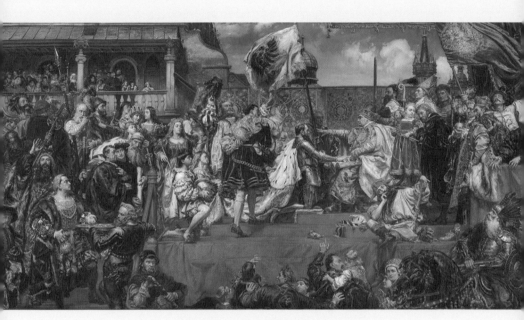

얀 마테이코, 〈프로이센의 경의〉(1880~1882년)

가 지난 17세기부터 폴란드는 쇠퇴 일변도에서 벗어나지 못한 채 옛적 '신하'였던 프로이센에 일방적으로 당하는 신세로 전락하고 말았기 때문이다. 특히 이 작품이 제작된 19세기 말에는 프로이센이 주축이 된 독일제국의 완전한 압제 밑에서 신음하고 있었다.

한편 프로이센이 보기에 폴란드의 쇠락은 자업자득이었다. 과도한 사치 행각을 벌이는 궁정, 자신들의 기득권을 지키기 위해서라면 자국의 명예를 깎아내리고 타국에 팔기까지 하는, 그야말로 내부의 적과 다름없는 귀족들. 이러한 폴란드의 실정은 프로이센에 반면교사가 됐다. 프로테스탄트로 개종해도 기사도 정신만은 마음에 새기고 질실강건한 군인 군주가 다스리는 청렴한 나라를 만들어야 한다고, 그리고 그것이 올바른 길임을 폴란드는 가르쳐주고 있었다.

KINGDOM OF PRUSSIA

몇 세기나 신성로마제국 아래 있으면서
300개나 되는 중소 주권국가로
분열돼 있었던 독일은
호엔촐레른가의 분투 덕분에
19세기에 마침내 하나로 통합되었다.

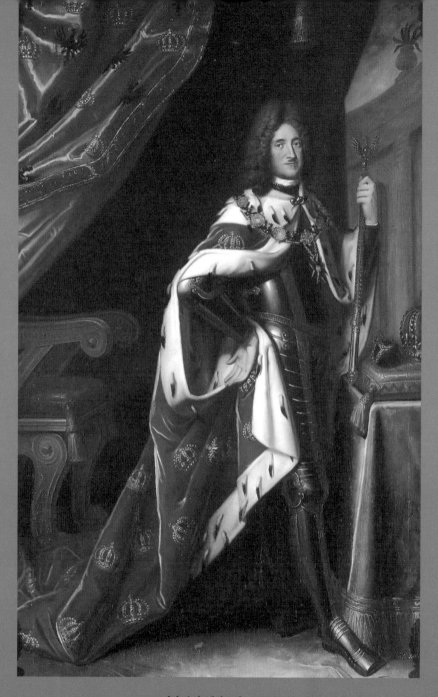

19세기, 유화, 개인 소장, 151×141cm

제1장

프리드리히 빌헬름 바이데만,
프리드리히 1세

Kingdom of Prussia

이분 혹시 루이 14세?

검고 긴 풍성한 가발, 중후해 보이는 흰 담비 모피 망토, 한 손에 왕의 지팡이를 들고 다른 한 손은 팔꿈치를 구부려 허리에 대고 있다. 언뜻 보기에 분명 프랑스풍이다. 그러나 망토 아래 보이는 것은 레이스 프릴이 달린 궁정복이 아니라 검게 빛나는 갑옷이다. 그렇다면 신발은 빨간색 리본 장식이 달린 하이힐일 리 없고, 무구에 어울리는 튼튼한 부츠가 틀림없다. 코 밑만 살짝 기른 콧수염은 2세기 후 독일을 끔찍한 파국으로 몰아넣은 악명 높은 총통을 떠오르게 한다.

태양왕 패션에 히틀러 콧수염을 기른 이 인물은 프로이센의 초대 왕 프리드리히 1세(재위 1701~1713년)로, 별명은 '구부러진 프리츠(프리츠는 프리드리히의 애칭)'다. 그는 특별히 풍채가 좋은 편은 아니었던 듯한데, 궁정화가 바이데만의 붓이 이 부분을 철저히 미화했다. 화면 곳곳에서 루이 14세를 향한 동경이 느껴진다(이 시대에 태양왕과 호사스러운 베르사유궁전을 선망하지 않던 군주는 없다). 이 작품의 핵심은 의외로 망토의 무늬다. 프리드리히 1세가 직접 디자인했다고 알려진 프로이센의 왕관이 금색 실로 자랑스럽게 수놓여 있다.

그렇다면 후세는 구부러진 프리츠를 어떻게 평가하고 있을까? 화려함을 좇고 낭비벽이 심하며 정치 능력도 그저 그랬다는 게 일반적

인 평으로, 그다지 호평은 아니다. 그러나 이러한 평가가 자리 잡은 데에는 손자 프리드리히 대왕의 조부를 향한 냉혹한 비판도 영향을 끼치지 않았을까? 대왕은 생전에 초대 프로이센 왕은 오직 허영심을 채울 목적으로 왕이 됐으며, 더구나 왕의 칭호를 얻긴 했지만 실질적인 이익은 전혀 없었다고 말했다.

그러나 이 말은 너무 부당하다. 공이 왕으로 바뀐다고 해서 그 즉시 영토가 늘어나지는 않지만, 대외적인 이미지 상승은 절대적이다. 이러한 사실은 합스부르크가가 진작에 아무 힘도 없어진 신성로마제국 황제라는 칭호를 유지하고자 금품을 뿌리고 정략결혼과 전쟁을 꾸미는 등 끊임없이 분투해온 사실만 봐도 자명하다. 지위는 무시할 수 없다. 공국보다 왕국, 왕국보다 제국으로 사람과 물건이 모이는 법이다. 대왕 역시 조부가 왕관을 넘겨준 덕분에 많은 혜택을 누리고 있다는 사실을 모를 리 없었다.

프리드리히 1세와 프리드리히 대왕(2세)은 이름뿐 아니라 의외로 공통점이 많았다. 부모와의 범상치 않은 불화와 궁정 탈주 사건, 강력한 외교 정책, 예술 진흥 등이다. 그렇기에 대왕으로서는 조부가 무력으로 옥좌를 쟁취하길 바랐을지도 모른다.

하지만 초대 왕은 초대 왕이 될 만한 행운을 가진 자였다. 위에 서는 자에게 운은 매우 중요한 법이다.

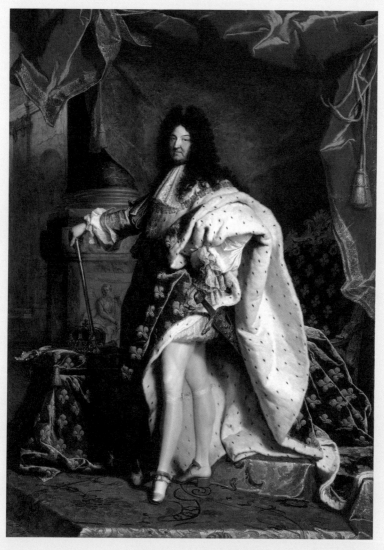

이아생트 리고, 〈루이 14세〉(1701년)

집안 소동

프리드리히 1세의 아버지는 브란덴부르크 선제후인 동시에 제5대 프로이센 공 프리드리히 빌헬름이다. 대선제후라고 칭송받았는데, 계속된 전쟁을 극복하고 융커(동부 독일의 지주 귀족)의 불만을 잠재웠으며, 오랫동안 종주국으로 섬겨온 폴란드로부터 프로이센을 독립시켰기 때문이다. 참고로 베를린의 유명한 운터 덴 린덴('린데나무 아래'라는 의미) 대로를 만든 사람도 그다.

그러나 대선제후라고 해도 약점은 있었다. 왕비와의 사이에 5남 1녀를 낳아 건강한 후계자는 물론이고 후계자를 대신할 아들까지 있었는데도, 왕비가 죽자 50세가 다 된 나이에 젊은 미망인, 그것도 야심만만한 여성과 재혼해 4남 3녀를 낳는 바람에 후계자 문제를 복잡하게 만들었다.

친모 사망 당시 셋째 아들 프리드리히는 10세였다. 장남이 일찍 죽어 프리드리히보다 두 살 위인 차남이 선제후를 잇기로 돼 있었는데, 아버지가 재혼하고 5년이 지났을 때 병사했다. 그동안 계모는 거의 매년 연달아 아이를 낳았다. 그리고 자식을 사랑하는 마음에 남편에게 영토를 나눠달라고 부탁해 자기 장남에게 변경백 지위를 줬다.

프리드리히의 마음속에는 '이 악녀가 형을 죽인 게 아닐까?' 하는

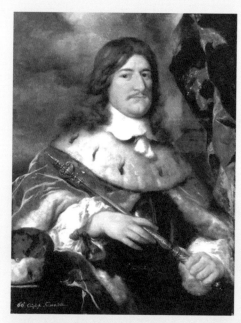

**제5대 프로이센 공
프리드리히 빌헬름**

운터 덴 린덴 대로

검은 의혹이 싹트기 시작했다. 왕비의 말에 휘둘리던 부왕은 결국 일시적이긴 하나 남은 아들(전처 자녀 두 명, 후처 자녀 네 명)에게 나라를 나눠 주는 분할통치를 약속한다. 그런데 계모가 프리드리히를 폐적하려고 일을 꾸미고 있다는 소문이 들리더니, 때마침 프리드리히의 남동생이 돌연 의문사하고 만다!

신변의 위협을 느낀 30세의 프리드리히는 아내 조피 샤를로테와 함께 타국으로 도망친다. 전대미문의 후계자 국외 도주 사건이 벌어진 셈인데, 이로부터 약 30년 후 대국 러시아에서도 표트르 대제의 적자 알렉세이가 아내를 놔두고 애인과 도망쳤다가 잡혀서 감옥에서 기묘한 죽음을 맞이한다(《명화로 읽는 러시아 로마노프 역사》참고). 또 알렉세이 사건으로부터 몇 년 후에는 프리드리히 왕자(훗날의 대왕)가 친구와 도망쳤다가 국경을 코앞에 두고 붙잡히고 만다. 프리드리히 왕자는 눈앞에서 친구가 참수당하는 모습을 지켜보라는 형벌을 받았다.

이 두 사람에 비하면 첫 도망극의 주인공 프리드리히는 행운아였다. 통풍으로 고생하는 아버지는 더 이상 노발대발할 기운도 없었기에 사태를 중재해준 신하 뒤에 숨어 불상사를 불문에 부쳤다. 심지어 이 사건 후 1년도 채 되지 않아 부왕이 서거했기 때문에, 1688년 프리드리히는 당당하게 브란덴부르크 선제후이자 제6대 프로이센 공 프리드리히 3세(복잡하지만 프로이센 왕이 된 이후 프리드리히 1세)의 자리에 앉았다.

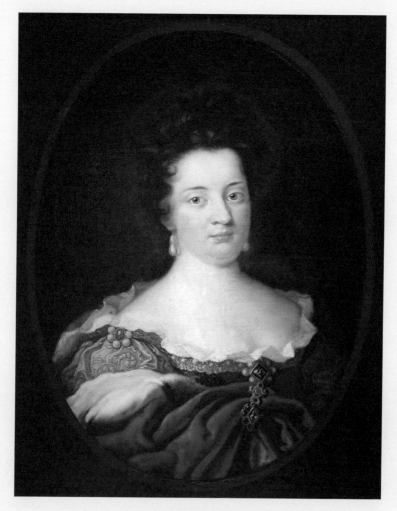

작가 미상, 〈조피 샤를로테〉(1685년)

계모에게는 이제 아무런 힘도 없었다. 뒤를 돌봐주던 남편이 사라졌기 때문이다. 그런데도 그녀와 이복 남동생들은 아버지와의 약속을 들먹이며 영토 분할을 요구했기에 결국 돈을 주고 입을 막았다.

선제후 프리드리히 3세 시대

새 선제후의 아내 조피 샤를로테는 하노버 선제후의 딸이었다. 그녀의 할머니는 영국 왕 제임스 1세의 딸이었는데, 이 관계 덕분에 후에 조피 샤를로테의 오빠 게오르크가 굴러들어 온 호박을 잡은 격으로 영국 왕 조지 1세가 된다(《명화로 읽는 영국 역사》참고).

프로이센과 영국의 친밀한 관계는 이 무렵부터다. 나중에 프리드리히 왕자(대왕)가 영국을 도망지로 선택한 것도 이해가 된다. 유럽 왕실은 이렇게 그물코처럼 얽히고설킨 관계를 구축해 전쟁을 피하고자 했지만, 모두가 아는 것처럼 항상 유효하지는 않았다.

그건 그렇고 새 선제후 부부는 함께 도망칠 만큼 사이가 좋았다. 지적인 여성이었던 조피 샤를로테는 궁정에 학자와 예술가가 모이는 화려한 살롱을 만들었고, 라이프니츠(미분·적분법 발견자)를 후원하기도 했다. 프리드리히도 아버지와 마찬가지로 아내의 영향을 많이 받

는 편이었는지 미술아카데미와 과학아카데미를 창설했다. 또 아내의 이름을 딴 샤를로텐부르크궁전을 비롯해 여러 건축물을 지어 베를린을 화려하게 장식했다. 당연히 막대한 비용을 지출했는데, 프리드리히가 화려하고 씀씀이가 헤픈 왕이라는 평가를 받는 이유는 이 때문이다.

물론 이것이 전부는 아니다. 부국에는 강병이 필요하다. 프리드리히는 질실강건한 아버지가 점차 증강한 2만 5,000명의 상비군을 두 배로 늘렸다. 왕국 창설을 시야에 넣고 있었던 듯하다. 세기의 변환점이 점점 가까워지면서 유럽 안에는 전운이 감돌기 시작했다.

에스파냐 계승전쟁에서 왕가로

외교관을 가장한 스파이의 암약으로 에스파냐 합스부르크가의 직계가 끊길 것이라는 사실은 이미 오래전부터 예상된 바였다. 몇 대에 걸쳐 비정상적인 혈족결혼을 반복한 탓에 현왕 카를로스 2세의 '고귀한 푸른 피'는 바짝 말라버려 단 한 명의 아이도 낳을 수 없었다.

'해가 지지 않는 나라'라는 위엄을 잃은 지 이미 오래인 에스파냐였지만, 그래도 영광의 잔재는 아직 충분히 매력적이라서 유럽 각국

이 호시탐탐 다음 왕위를 노리고 있었다. 이 가운데 자국이야말로 가장 유력한 후보라고 믿어 의심치 않은 나라가 있었는데, 바로 에스파냐의 친척인 오스트리아 합스부르크가였다. 가주인 신성로마제국 레오폴트 1세는 전처 마르가리타(벨라스케스 작품 속 빛나는 소녀상으로 유명한 그녀는, 숙부 레오폴트와 정략결혼을 했으나 출산 도중 젊은 나이에 사망했다)가 카를로스 2세의 누나임을 내세우며 자기 아들(마르가리타와의 사이에서 낳은 아이가 아닌 재혼 상대와의 아이)이 다음 왕이 되어야 한다고 선언했다.

기회를 놓치지 않고 프랑스도 즉각 끼어들었다. 루이 14세의 전처 마리아 테레사 역시 카를로스 2세의 배다른 누나라며, 그녀의 피를 이은 손자야말로 적임자라고 주장했다. 이 밖에도 여러 나라가 내가 적임자라며 명함을 내밀었고, 각국에 응원국까지 붙는 등 이미 카를로스 생전부터 정보전이 뜨거웠다.

1700년 카를로스 2세가 숨을 거뒀다. 그리고 이듬해 '에스파냐 계승전쟁'이 발발하자 여러 나라가 뒤엉켜 30년 동안이나 격전을 벌인 끝에 에스파냐는 부르봉 왕가로 넘어갔다. 이 경위는 《명화로 읽는 합스부르크 역사》에 쓴 대로다.

그런데 이 전쟁 덕분에 선제후 프리드리히 3세는 프로이센 왕 프리드리히 1세가 된다. 요컨대 프로이센 왕국은 에스파냐 계승전쟁의 부산물인 셈이다. 도대체 프리드리히 3세는 공국이 왕국으로 격상하는, 아버지인 대선제후조차 하지 못한 일을 어떻게 이룬 것일까?

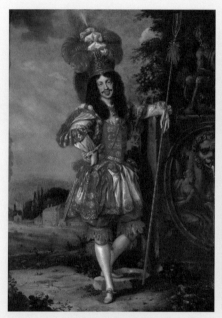

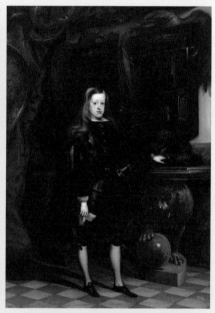

얀 토마스, 〈레오폴트 1세〉
(1667년)

후안 카레뇨 데 미란다, 〈카를로스 2세〉
(1677~1679년)

에스파냐를 절대 다른 나라 손에 넘기고 싶지 않았던 레오폴트 1세는 조금이라도 더 많은 군사가 필요했다. 그래서 개전 전부터 신성로마제국 산하 공국과 변경백국 등 여러 나라에 지원을 요청했고, 프리드리히 3세에게도 같은 제안을 했다. 프리드리히는 이렇게 대답했다. "전쟁이 벌어지면 자국 군대 병사 중 8,000명을 레오폴트군의 용병으로 빌려주겠다. 대신 프로이센의 왕이 되게 해달라."

레오폴트는 이를 승낙했고, 그렇게 해서 합법적인 세습 프로이센 왕국이 탄생했다. 그리고 43세의 프로이센 왕 프리드리히 1세도 탄생했다. 그런데 정말 이렇게 간단하게 이루어질 수 있는 일일까?

아니다. 절대 간단하지 않다. 만약 이렇게 쉬운 일이라면 독일 내 300개가 넘는 영방의 모든 제후가 다 같이 모여 레오폴트를 돕고, 그 대가로 왕의 지위를 받으면 될 일이다. 그런데 그렇게 하지 않았다. 왜냐면 신성로마제국 영내에 독립 왕국이 존재하는 일 따위는 절대 용납될 수 없었기 때문이다.

그렇다면 왜 프리드리히는 가능했을까? 바로 샛길을 찾았기 때문이다.

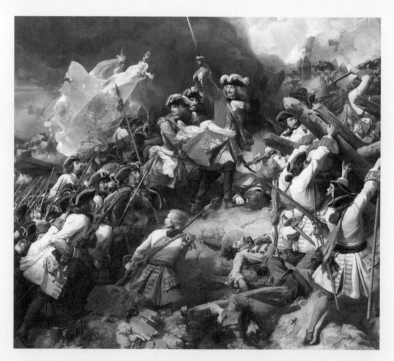

프랑스 부르봉가가 승리를 거둔 에스파냐 계승전쟁 '드냉전투'

샛길이란?

프로이센은 예전에 독일기사단령이었다. 프리드리히 1세의 선조인 알브레히트가 이 기사단 총장이었으나, 총장이 되고 얼마 후 프로테스탄트로 개종하고 폴란드의 비호 아래 프로이센을 호엔촐레른가의 공국으로 삼았다. 왜 폴란드의 도움이 필요했는가 하면 사실 프로이센, 아니 정확히 동프로이센은 15세기부터 폴란드의 종속국이었기 때문이다.

쉽게 말해 동프로이센은 신성로마제국의 영외 영토였다. 더욱이 프리드리히의 아버지 시대에 이미 폴란드에서 독립한 상태였기에 지금은 호엔촐레른가 단독 소유였다. 즉 독립한 외딴섬에 왕국이라는 이름을 붙여주기만 하면 되는 것이다.

레오폴트 1세로서도 용병 8,000명을 빌리는 대가로 프리드리히를 영외의 작고 보잘것없는 땅의 왕으로 세워주기만 하면 되니 부담이 없었다. 프로이센이 아니라 만약 영내 브란덴부르크의 왕이 되게 해달라고 했다면 절대 허락하지 않았을 것이다. 아무튼 이러한 배경하에 프리드리히는 지금까지처럼 신성로마제국령 브란덴부르크의 선제후이자 동시에 프로이센 왕이 되었다.

물론 왕국화에 이의를 제기하는 자도 있었다. 겁쟁이 뒷소리 수준

에 불과했던 독일기사단의 항의와 달리, 서프로이센을 소유하고 있던 폴란드의 반대는 격렬했다(마치 미래를 예감한 듯이 말이다. 왜냐면 훗날 서프로이센은 프리드리히 대왕에게 흡수되기 때문이다).

호엔촐레른가의 프리드리히는 모든 방해를 물리쳤다. 이후 역대 왕들은 자신을 (멋대로) 브란덴부르크까지 포함한 '프로이센 왕'이라 자처하며 국력을 쑥쑥 키워 합스부르크나 부르봉과 맞설 정도까지 성장해간다. 그것은 아무도 생각지 못했던 기발한 아이디어와 함께 준비를 게을리하지 않았던 증병, 때마침 찾아온 에스파냐 계승전쟁이라는 기회, 그리고 이 모든 승리의 기회를 놓치지 않은 초대 프로이센 왕 프리드리히 1세의 힘이었다.

KINGDOM OF PRUSSIA

프로이센 공국에서 왕국으로의 격상은
에스파냐 계승전쟁의 부산물인 셈이다.
프리드리히 1세는
아버지가 하지 못한 일을 이루어냈다.
위에 서는 자에게 운은 매우 중요한 법이다.

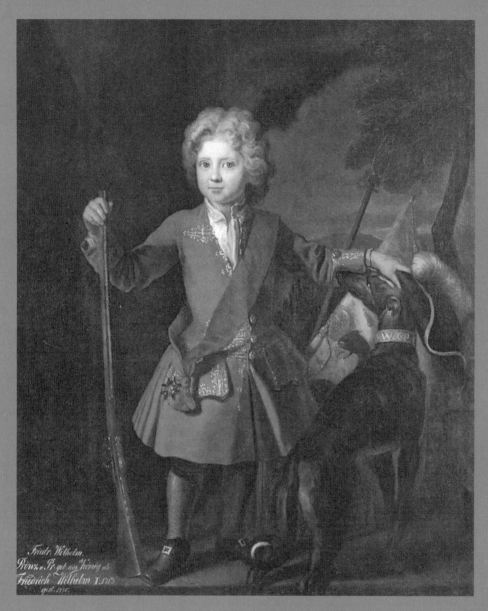

19세기, 유화, 개인 소장, 151×141cm

제2장

사무엘 게리케,
**소년 시절의 프리드리히
빌헬름 1세**

Kingdom of Prussia

헷갈리는 역대 왕 이름

초대 왕의 취미는 건축, 다시 말해 수도의 외견을 장식하는 것이었는데 너무 열중한 나머지 국고 대부분을 탕진한 뒤 병사했다. 뒤를 이어 25세의 후계자가 왕좌를 승계하고 프리드리히 빌헬름 1세라 칭했다(재위 1713~1740년).

어느 왕가나 마찬가지지만 특히 유럽은 왕 이름 외우기가 얼마나 어려운지 머리가 지끈거릴 정도다. 프로이센의 아홉 왕(독일 황제도 포함)도 마찬가지인데, 프리드리히와 빌헬름 두 이름을 조합해 명명하는 방식이 한층 더 헷갈리게 만든다. 왜 이렇게 이름을 지었는지 동양인으로서는 수수께끼다. 당시 국민들도 외우기 어려웠던지 별명을 (심지어 여러 개) 붙여 불렀다.

우선 여기에 아홉 왕의 이름과 대표적인 별명(기억하기 쉬운 별명)을 열거해 보겠다.

초대　　프리드리히 1세(구부러진 프리츠)

2대　　프리드리히 빌헬름 1세(군인왕)

3대　　프리드리히 2세(대왕)

4대　　프리드리히 빌헬름 2세(뚱보 난봉꾼)

5대	프리드리히 빌헬름 3세 (부정사왕)
6대	프리드리히 빌헬름 4세 (넙치)
7대	빌헬름 1세 (흰수염왕)
8대	프리드리히 3세 (프리츠)
9대	빌헬름 2세 (마지막 황제)

이민으로 국력을 키우다

프리드리히 빌헬름 1세는 저녁 식사는 가능한 한 신하 집에서, 심지어 배 터지게 먹는다는 말이 나돌 만큼 인색하기로 유명했다. 하지만 왕이 이렇게 행동한 데에는 다 그만한 이유가 있었다. 씀씀이가 헤펐던 부왕이 나라를 파탄 직전까지 몰고 간 탓에 재정 개혁은 일각의 유예도 허용되지 않았다. 젊은 새 왕은 대관식이 끝나자마자 바로 철저한 긴축에 들어갔다. 어쨌든 당장은 절약이 최우선이고, 현금이 먼저였다.

그리하여 궁정 경비를 대폭 삭감하고 호사스러운 샹들리에나 가구 조명, 오래된 값진 와인이나 은 식기, 사치스러운 의상과 의식용 마차 등을 가차 없이 팔아치웠고, 관리인과 학자가 너무 많다며 퇴직

시키거나 급료를 대폭 삭감했다. 또 궁전 내 바로크 정원을 벌거숭이로 만들어 연병장으로 바꾸기도 했다.

동시에 인구 증가 정책을 추진했다. 당시는 대(對)스웨덴 전쟁과 페스트 유행의 여파로 나라 북부의 인구가 특히 격감해 있었다. 인구를 늘려 쇠퇴를 막아야겠다고 생각한 왕은 이민 모집관을 각국에 파견한다. 마침 18세기 말부터 프랑스에서는 루이 14세가 가톨릭 중심의 절대왕정을 강화하고자 프로테스탄트를 박해하고 있었다. 이로써 종교 난민이 된 사람들이 '위그노(프랑스계 칼뱅파의 프로테스탄트)'다. 위그노에는 자영 농민, 수공업자, 소상인, 금융업자 등 경제력이 탄탄한 사람들이 많았고, 애당초 호엔촐레른가는 프로테스탄트이기도 해서 프로이센은 왕국 성립 이전부터 그들의 이민을 환영해왔다.

그런데 프리드리히 빌헬름 1세 때 특히 위그노 이민이 크게 증가한 데에는 또 다른 이유가 있다. 남독일의 잘츠부르크 대주교령에 살던 위그노가 신임 대주교의 탄압으로 곤경에 빠져 있다는 소식을 듣고 프리드리히 빌헬름 1세가 자국으로 2만 명이나 받아들인 것이다. 프로이센과 위그노, 양쪽 모두에게 이득이었던 역사적 사건을 19세기의 독일 화가 크레티우스가 자신의 작품에 담았다(49쪽 그림). 정식 제목은 〈1732년 4월 30일 베를린의 라이프치히 문에서 잘츠부르크의 위그노들을 맞이하는 프리드리히 빌헬름 1세〉다.

대식가라서 일찍부터 비만이었던 프로이센 왕(화면 중앙에서 약간 원

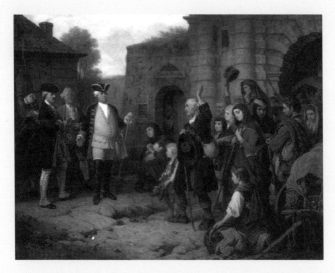

콘스탄틴 크레티우스, 〈위그노들을 맞이하는 프리드리히 빌헬름 1세〉(1860년경)

쪽)은 한눈에도 풍채가 시골 신사처럼 보인다. 무거워 보이는 아랫배가 툭 튀어나와 있고, 왼손에는 왕의 짧은 지팡이를 들었으며, 오른팔은 크게 벌려 환영의 뜻을 표하고 있다. 한편 당시의 관세문인 라이프치히 문(현존하지 않는다) 앞에 모여 있는 남녀노소 위그노들은 기쁨에 겨워 모자를 흔드는 사람을 제외하면 한결같이 불안한 기색이다. 프랑스에서 도망쳐 나왔는데 또다시 잘츠부르크에서도 쫓겨나고, 앞으로 프로이센을 어디까지 믿어야 좋을지도 모르겠으니 걱정이 이만저만이 아닐 터다.

하지만 맨몸뚱이에 옷만 걸치고 도망쳐 나온 그들을 프로이센은 진심으로 환영했다. 위그노에게 모든 수당을 지급하고 몇 년 동안 세금을 면제했으며, 개인 재산 축적도 장려했다. 당연히 위그노는 프로이센에 뿌리를 내리고 경제적·문화적으로 크게 공헌을 했다. 이 정책은 다음 군주인 프리드리히 대왕에게로 이어졌다. 대왕은 아버지 프리드리히 빌헬름 1세보다 더 개방적이어서 "이민을 희망하는 자는 어떤 이교도든 상관없다. 모스크를 세워도 된다. 종교보다 성실하고 정직한 인간성이 중요하다"라고 단언하며 이민·난민 수용을 한층 확대해서 프로이센이 비약적으로 발전하는 기회로 삼았다(현대 독일이 이민에 관용적인 데에는 이러한 역사적 배경이 있다).

별명은 '군인왕'

프리드리히 빌헬름 1세는 국고에 조금이라도 돈이 쌓이면 군비 증강에 쏟아부었다. 부국이 있어야 강병도 있다. 이로써 군인 수는 대폭 늘어 10만을 넘었다. 300만 명 정도였던 당시 인구 규모를 감안하면 매우 높은 비율이다.

돌연 모습을 드러낸 유럽 굴지의 군사 대국에 주변국은 강한 경계감을 드러냈다. 프로이센 왕은 대규모 군대를 보유할 뿐 아니라 나라 전체를 병영화해 국민을 고통스럽게 한다며 비난을 퍼붓기도 했다. 하지만 왕이 국민에게 법과 질서 준수, 질실강건, 자기 단련, 직무 수행 같은 군인적 가치관을 강요한 것은 분명하나, 독일인의 기질상 다른 나라의 비난을 받을 정도로 국민이 힘들어했는지는 알 수 없다. 또 당시 자기 단련의 일환으로 시행한 전국 규모의 취학 의무령은 국민의 교육 향상과 강력한 국방력 구축에 기여했다.

그러나 프로이센군의 규율이 타국 군대와 비교가 안 될 만큼 엄격했던 건 사실이다(엄격함이 막강한 군사력의 원천임을 감안해도 말이다). 군대 규율 위반자가 받는 처벌 중 하나인 '건틀릿(상반신 알몸 상태로 두 줄로 늘어선 병사들 사이를 달리면서 채찍이나 봉으로 맞는 형벌)'도 일상다반사였다. 또 프리드리히 빌헬름 1세의 기묘한 기호가 군에 반영되기도 했

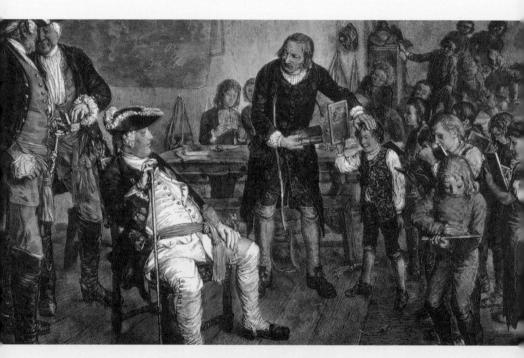

의무교육을 시찰하는 프리드리히 빌헬름 1세

다. 알 만한 사람은 다 아는 '포츠담 거인 연대'가 그것이다. 키 180센티미터, 허리둘레 140센티미터의 맥주 통 체형을 가진 왕은 북유럽 신화에 나오는 위대한 거인족을 동경했는지, 남달리 몸집이 큰 남자들만 골라 친위대 일부를 편성했다. 모두 190센티미터가 넘는 장신이었는데 개중에는 200센티미터의 스코틀랜드인도 있었다. 또 더 커 보이게 하려고 거인 보병들 머리에 긴 통처럼 생긴 모자를 씌우기도 했다.

그들을 올려다보며 거행하는 열병식이야말로 프리드리히 빌헬름 1세에게는 이루 말할 수 없는 기쁨의 시간이었다. 거인 친위대의 수를 늘리고자 몸집이 큰 남자를 상시 모집하고 때로는 다른 나라 군대에서 높은 급료를 주고 스카우트했는데, 나중에는 납치까지 했다고 하니 놀라울 따름이다. '군인왕'이나 '왕관을 쓴 하사' 등의 별명이 생긴 것도 당연하다. 프리드리히 빌헬름 1세의 군대 사랑은 어린 시절부터 시작된 것이라 애착도 남달랐다.

〈소년 시절의 프리드리히 빌헬름 1세〉를 보자.

10세 무렵의 왕태자 초상화로, 동시대 궁정화가 게리케가 붓을 잡았다. 버클이 달린 검은색 가죽 구두를 신고 금실 자수가 들어간 빨간색 사냥복에 어깨에는 빨간색 띠를 두르고 있다. 띠 매듭 근처(허리 근처)에는 검은 독수리 훈장이 빛나고 있다. 당시 프로이센의 최고 명예 훈장이다. 왼손에는 흰색 깃털 장식이 달린 검은색 군모가 들려

키가 작았던 화가 아돌프 폰 멘첼이 거인 친위대 병사들과 함께 촬영한 사진

있고 곁에 다리가 긴 사냥개가 버티고 있다. 또 뒤로 프로이센의 깃발이 보인다. 깃발에는 금 왕관을 쓴 독수리 그림이 있다.

금발의 소년 왕태자가 늠름해 보이는 이유는 부드럽게 부푼 어린 뺨에 어울리지 않는 긴 머스킷 총을 쥐고 있기 때문이리라. 어린아이의 초상에 총이 소품으로 등장하는 일은 드물다. 장래의 '군인왕'이 직접 요청한 것일까?

애첩, No!

프리드리히 빌헬름 1세는 인구 감소를 막고 국가 재정을 재건하며 정규군을 강화하는 등 뛰어난 수완을 발휘했지만, 폭음·폭식으로 건강관리는 엉망이었다. 게다가 의외로 불결 공포증이 있어서 수시로 손을 씻고 싶어 했기 때문에 베를린의 궁전 내 700개나 되는 모든 방에 수도를 설치했다. 다른 절대군주들과 달리 평생 애첩을 두지 않았던 이유도 어쩌면 불결 공포 때문이지 않을까?

프리드리히 빌헬름 1세는 왕태자 시절인 18세 때 한 살 위 사촌과 결혼해서 열네 명의 자녀를 낳았다. 네 명은 요절했지만 5남 5녀가 있었기에 후계자 걱정은 없었다. 왕비의 이름은 조피 도로테아 폰 하

노버로, 이름에서 알 수 있듯이 하노버 공국의 공녀다. 하노버는 약소국이었지만 때마침 영국 스튜어트 왕조의 혈통이었던 할머니 덕분에 조피 결혼 이후 아버지 게오르크 공이 영국으로 건너가 하노버 왕조 조지 1세로 즉위한다. 생각지도 않았던 행운이 굴러들어 와 대국의 왕이 된 셈이다. 30년 후에는 조피의 오빠가 조지 2세로 뒤를 이었다(이후 왕조명이 바뀌긴 하지만 영국에서 하노버의 피는 계속 이어졌고, 프로이센과 영국의 관계도 깊어졌다).

프로이센 왕비 조피는 프리드리히 대왕이라는 거물을 낳아 기른 인물로 알려져 있는데, 그녀보다 그녀의 친모 조피 도로테아 쪽이 더 유명하다. 조피 도로테아의 비극적 운명은 시대를 초월해 듣는 이의 마음을 먹먹하게 한다. 과연 그녀에게는 어떤 비극적 운명이 있었던 것일까?

조지 1세로 왕위에 오르기 전, 이유는 알 수 없으나 게오르크 공은 미모의 아내 조피 도로테아에게 이상할 정도로 냉혹했다. 폭력과 폭언을 견딜 수 없었던 조피는 아들, 딸을 낳고서 이혼을 요구했다. 스웨덴 귀족과 사랑의 도피 계획도 세웠던 듯하지만 연인은 행방불명(게오르크 살해설이 유력)되고, 이혼을 허락한다는 말에 속아 돌아온 조피는 30년 넘게 고성에 갇혀 아이들도 만나지 못하고 지내다가 병사했다. 이 사건은 유럽 구석구석까지 퍼져 모르는 사람이 없을 정도였다. 조지 1세가 역대 영국 왕 중 가장 인기가 낮은 것도 이해가 된다.

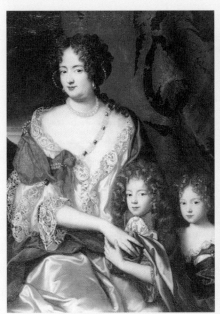

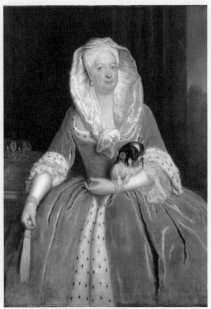

어머니와 오빠(훗날의 조지 2세)와
어린 시절의 조피(오른쪽 끝)

양투안 펜, 〈프로이센 왕비 조피〉(1737년)

딸 조피는 어릴 적 엄마와 생이별한 탓에 외로운 환경에서 자라야 했지만 할머니와 어머니의 피를 이어받아 음악과 학문을 좋아하는 아이로 성장했다. 정략결혼으로 프로이센에 시집온 뒤에는 궁정을 우아하고 세련되게 바꾸었으며, 더 나아가 프로이센 왕국 자체를 문화 선진국으로 만들고자 끊임없이 노력했다.

그러나 '군인왕'인 남편에게는 통하지 않았다. 프리드리히 빌헬름 1세는 문화·교양·학예에 관심은 고사하고 이러한 것들은 국민을 유약하게 만들 뿐 오히려 독이 된다고 여겼다. 궁정에 애첩의 그림자 하나 얼씬하지 않고 자녀도 많았으나 부부 사이가 원만했다고는 도저히 말하기 어렵다.

무뚝뚝하고 거칠고 촌스러운 남편에게 정나미가 떨어진 조피는 아이들에게 희망을 품었다. 특히 똑똑한 왕태자 프리드리히(훗날의 대왕)는 그녀의 보물이었다. 어머니의 예리한 촉은 왕태자 아들이 역사를 열고 개척해나가는 미래를 큰 소리로 고하고 있었지만, 부왕의 생각은 달랐다. 엄마 치마폭에 싸여 책에만 코를 박고 있는 지식인, 플루트를 불고 프랑스풍의 멋을 내며 여자에 관심 없는 아들 따위는 프로이센 왕으로는 실격이었다. 필요하다면 폐적도 불가피하다고 이미 낙인을 찍은 상태였다.

부자의 장렬한 전쟁의 막이 오르고 있었다.

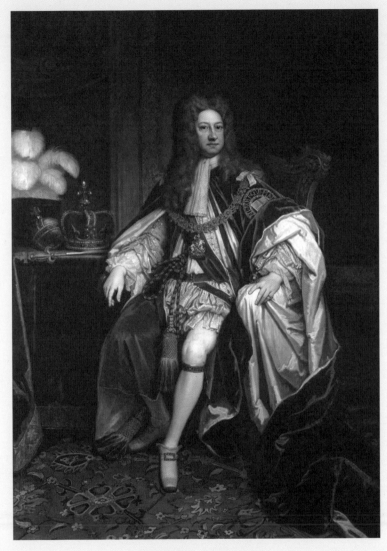

고드프리 넬러, 〈조지 1세〉(1716년)

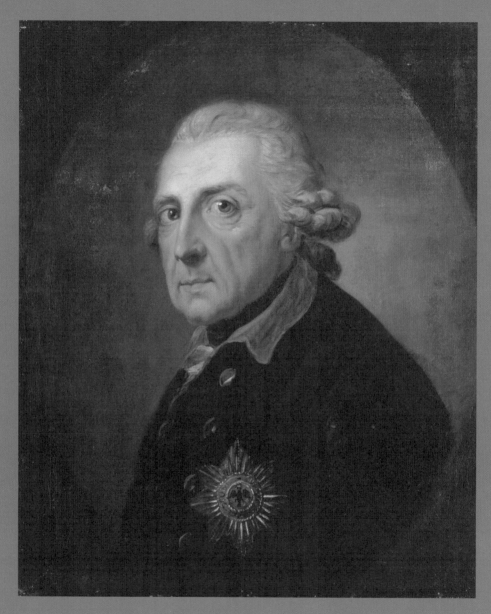

1781년, 유채, 상수시궁전, 62×51cm

제3장

안톤 그라프,
프리드리히 대왕

Kingdom of Prussia

프로이센의 얼굴

호엔촐레른가, 그리고 프로이센의 '얼굴' 하면 이 얼굴(〈프리드리히 대왕〉)을 빼고 생각할 수 없다.

〈프리드리히 대왕〉은 70세를 앞둔 노년의 대왕 프리드리히 2세를 모델로 한 작품으로, 스위스 출신의 초상화가 안톤 그라프가 그렸다. 많은 동시대인에게 왕의 특징을 가장 잘 포착한 초상화라고 인정받은 작품이다. 필연적으로 화가의 대표작이 됐으며, 대량의 복제와 판화가 나돌았다(히틀러의 지하 참호 집무실 벽에 걸려 있던 유일한 그림으로도 유명하다).

이 그림은 눈이 전부다. 얼마나 힘 있고 생기 넘치는 큰 눈인가. 꿰뚫어 보는 듯한 이 눈에 걸렸다가는 모든 게 다 들통나 체념하는 수밖에 없을 듯하다. 세월의 무게에 눌려 등은 굽고 피부는 처지고 이마, 눈가, 볼, 입가를 비롯한 온 얼굴에 주름이 깊은데도 왕의 강인한 정신은 조금도 쇠하지 않았다. 옷깃의 붉은색도 잘 어울린다.

앞가슴에 찬 검은 독수리 훈장에는 'SUUM CUIQUE'라는 라틴어 문자가 새겨져 있다(가운데 검은 독수리 그림을 동그랗게 감싼 부분). '각자에게 각자의 것'이라는 뜻인데, 당시 프로이센에서 "나라를 지탱하고 있는 한 각 개인은 원하는 선택을 할 수 있다"라는 의미로 해석

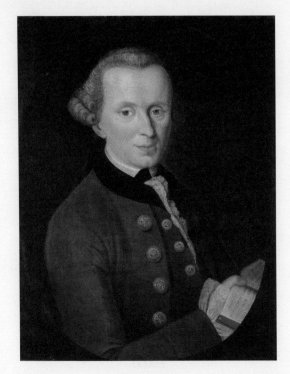

임마누엘 칸트

됐다. 왕국의 일체감 및 자유주의와 종교적 관용의 기초가 되는 문구이자 프리드리히 대왕이 목표로 삼고 마침내 이뤄낸 나라의 모습이기도 하다.

18세기 유럽은 절대군주가 계몽사상을 몸에 두르고자 했던 시대다. 각 국왕은 중세적인 강권 일변도에서 벗어나 합리적이고 과학적인 인식에 기초해 국민을 지도함으로써 국가 근대화를 촉진하고자 했다. 이 이상적인 계몽 전제군주상에 꼭 들어맞은 인물이 프리드리히 대왕이었고, 이 점이 프로이센의 위상을 더욱 드높였다. 철학자 칸트의 말을 빌리자면 "프리드리히 시대"였다. 그 옛날 베르사유에 군림했던 금빛 태양왕 루이 14세 대신, 새 시대를 맞이한 지금은 군복 차림의 지식인 대왕이 슈퍼스타로 부상한 것이다. 하지만 대왕도 젊은 시절에는 촉망이라는 단어와는 거리가 멀었다. 앞 장에서 다룬 대로 아버지인 '군인왕'마저 아들에게 낙제점을 줄 정도였으니 말이다.

사랑의 도피행?

부왕 프리드리히 빌헬름 1세는 왕태자를 "피리 부는 프리츠"라고 저주했다. 남자인데 담배도 피우지 않고 어머니를 닮아 온통 학문과 예

술에만 관심이 쏠려 있는 데다 특히 음악에 깊이 심취해 틈만 나면 플루트 연습에 빠져 있으니 기가 막힐 노릇이었다.

학자 냄새 나는 후계자 따위는 필요 없으니 때려서라도 유약한 아들의 몹쓸 버릇을 고쳐야 한다며 부왕은 진짜로 폭력을 행사했다. 채찍으로 때리고 식사를 주지 않았으며, 악기를 부수고 책을 불태웠다. 이 기세가 얼마나 무시무시했던지 아들에 대한 처벌을 당연시하던 당시 독일에서도 학대로 비추어질 정도였다. 게다가 손님들 앞에서도 때리고 차고 했기 때문에 기괴한 부자 관계는 금세 다른 나라에까지 소문이 퍼졌다. 그러나 이러한 울분의 근원에는 숨겨진 진짜 이유가 있었던 듯하다. 첫 번째는 자신을 경멸하는 아들의 마음을 눈치챘기 때문이다. 부왕은 아들이 저 부리부리한 눈으로 자신의 무식함과 낡은 사고방식을 깔보고 비난한다고 생각했다. 아버지의 수고도 모르면서 말이다.

또 다른 이유는 더 문제였다. 아니, 심각했다. 아들이 여성에 아예 무관심하다는 사실을 알게 된 것이다(분명 보고하는 사람이 있었으리라). 왕과 귀족은 나라의 존속을 위해 자녀를 낳을 의무가 있다. 왕태자에게 아들이 없으면 쓸데없는 집안 소동이 일어날 수 있다. 하지만 이런 이유보다 자기 아들이 이성보다 동성에 끌린다는 사실에 심각한 혐오감을 금할 수 없었으리라. 그렇지 않고서야 그토록 심하게 아들을 대했을 리 없다.

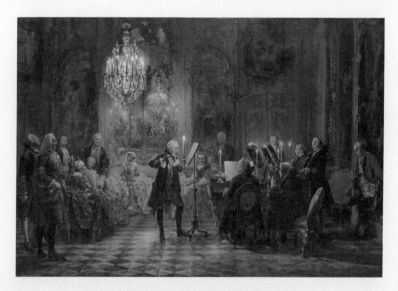

아돌프 폰 멘첼, 〈프리드리히 대왕의 플루트 연주회〉(1852년)

이런 와중에 사건이 터졌다. 18세의 프리츠가 측근인 카테와 해외 도주를 벌인 것이다. 그는 어머니와 인연이 깊은 영국에 도움을 구할 작정이었는데, 이전부터 두 사람을 감시해왔던 부왕은 눈 깜짝할 새에 그들을 체포했다.

프리츠보다 여덟 살 많은 카테와는 같은 가정교사 밑에서 수학과 건축학을 배우면서 친밀해진 듯하다. 취미도 플루트와 시 쓰기로 같았다. 궁정시인 페르니츠가 "두 사람은 마치 연인처럼 행동했다"라고 증언한 바 있다. 아마 진짜 연인 사이였으리라.

붙잡힌 프리츠는 퀴스트린 요새에 유폐됐고, 카테는 무기징역형을 선고받았다. 하지만 화가 머리끝까지 난 왕은 판결을 바꿔 사형을 명령했다. 결국 카테는 참수형에 처해졌고, 입회 명령을 받고 참수형을 지켜보던 프리츠는 "나를 용서해줘!"라고 울부짖으며 실신했다고 한다.

이렇게까지 했는데도 여전히 화가 가라앉지 않았던 프리드리히 빌헬름 1세는 아들의 처형까지도 고려했지만 신하의 간언을 받아들였다. 처형이 아니라면 적폐라도 할 작정이었으나(이 시점에 프리츠에게는 남동생이 세 명이나 있었다), 왕비의 맹렬한 반대와 합스부르크가 카를 6세의 중재로 단념했다.

만약 젊은 프리츠가 처형 내지 적폐가 됐다면 프로이센의 인구가 600만으로 배나 증가하는 일은 없었을 테고, 훗날의 독일 통일도 위

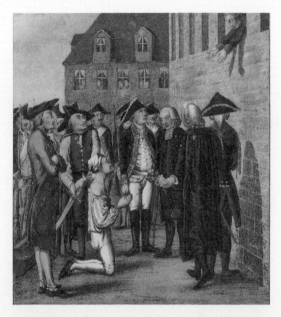

카테의 처형. 오른쪽 끝 창문 밖으로 프리츠가 두 손을 뻗고 있고
이 모습을 모두가 올려다보고 있다.

태로웠을 것이다.

오스트리아 계승전쟁

유폐된 프리츠는 카테의 유언을 읽었다. 유언장은 마음을 뒤흔드는 순수한 사랑의 말들로 가득했다. "당신을 위해서라면 기쁘게 죽겠다. 한시라도 빨리 부왕과 화해하기 바란다……."

　프리츠는 이때부터 진정한 왕태자로 거듭났다. 그는 아버지의 명령을 고분고분 따르며 아버지가 원하는 후계자로서의 의무를 묵묵히 수행했다. 아버지가 하라는 대로 브라운슈바이크 공국의 공녀와 결혼도 하고(평생 쇼윈도 부부로 살았으며, 아버지 사후에는 별거했다. 당연히 자녀도 없었다), 군에도 열심히 복무했다. 예전에 엘리자베스 1세가 메리 여왕의 명령에 복종해 가톨릭 미사에 출석하는 일도(프로테스탄트였음에도) 마다하지 않았던 것과 비슷하다. 엘리자베스처럼 프리츠도 미래의 옥좌에만 시선을 고정한 채 주어진 시간을 통과점이라 여기며 고통을 견뎠다. 엘리자베스는 5년이었지만, 프리츠는 무려 그 두 배인 10년 동안 바짝 엎드려 때를 기다렸다. 그리고 인고의 시간 내내 즉위 후 무엇을 할지 숙고했다.

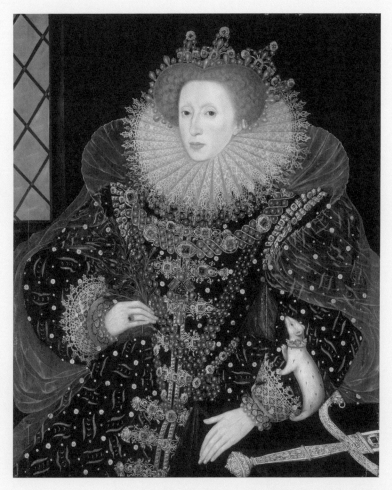

니컬러스 힐리어드, 〈엘리자베스 1세〉(1585년)

1740년, 28세의 나이로 왕위에 오르자마자(재위 1740~1786년) 고문과 검열을 폐지하고 오페라하우스를 건설했으며, 빈민 대책과 아카데미 부흥 등 계몽주의 개혁을 차례차례 단행했다. 주변국은 프리드리히 2세가 '군인왕'에게 호되게 당한 문인으로서의 한을 원 없이 풀고 있다며 젊은 새 왕을 아직 대수롭지 않게 봤다. 단 조금 의외였던 점은 군비를 축소하리라 예상했는데 더 확충한 대목이었다.

그리고 반년 후 그 이유가 밝혀졌다. 주변국들은 프리드리히 2세가 얕잡아 볼 인물이 아님을 깨닫는다. 프리드리히는 합스부르크가의 기름진 영토 슐레지엔을 차지할 작정이었다.

계기는 이웃 나라 오스트리아 합스부르크가 카를 6세의 갑작스러운 서거였다. 카를 6세에게는 아들이 없었기에 죽기 전에 딸 마리아 테레지아에게 왕위를 넘겨준다는 뜻을 각국에 미리 알리고 동의도 받아놓은 상태였다. 그런데 프리드리히가 선전포고도 없이 갑자기 슐레지엔으로 쳐들어왔다. 즉시 프랑스, 에스파냐, 영국, 작센, 바이에른 등이 개입했고, 이때부터 8년에 걸친 오스트리아 계승전쟁이 시작됐다.

프리드리히의 주장은 이러했다. 슐레지엔은 예전부터 독일 제후여럿이 통치하던 지역이고, 호엔촐레른가의 영토도 있다. 따라서 마리아 테레지아의 합스부르크가 상속을 인정하는 대신 슐레지엔을 할양하라고 전부터 요구해왔었다. 또 주민 대부분이 프로테스탄트라서

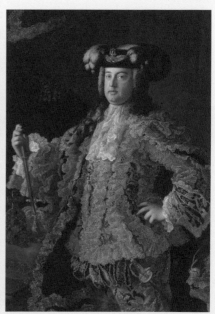

오스트리아 계승전쟁 당시의 마리아 테레지아 마르틴 판 마이텐스, 〈프란츠 1세〉(1745년)

가톨릭인 오스트리아의 박해에서 벗어나게 해달라고 도움을 청하고 있다고 주장했다.

결과는 역사가 증명하듯 합스부르크가의 패배로 끝났다. 마리아 테레지아는 합스부르크 대공의 칭호는 인정받았지만, 신성로마제국 황제의 자리에는 여자라 앉지 못했기에 그녀의 남편 프란츠 1세가 대신 앉을 수밖에 없었다(그러나 실질적인 정치는 테레지아가 모두 움직였기에 흔히 '여제'라고 부른다). 결국 슐레지엔은 프로이센령이 됐고, 프리드리히는 유럽의 위험인물로 떠올랐다. 테레지아가 그에게 '슐레지엔 도둑', '괴물', '악마'라고 온갖 욕설을 퍼부은 것도 당연하다.

이렇게 프리드리히는 왕으로서의 첫 행보를 화려한 승리로 장식했다. 하지만 좀 더 자세히 들여다보면 그의 첫 출전 자체는 화려하지도, 기쁘지도 않았다. 오히려 커다란 시련에 가까웠다.

몰비츠전투

시간을 되돌려보자. 1741년 4월, 슐레지엔 남서쪽의 몰비츠에서 프로이센군과 오스트리아군이 격돌했다. 프로이센군의 전력이 더 우세했기에 첫 출전을 앞둔 프리드리히의 마음은 설레었다. 그러나 점차

프로이센군이 적의 기병대에 밀리자 실전이 처음인 프리드리히는 동요했고, 패전까지 각오했다. 지휘를 잡은 총사령관이 결국 전장을 뜨라고 진언하자 즉시 받아들여 몇몇 수하 군사만 데리고 도망쳤다. 그런데 도망치는 속도가 빨랐다! 빨라도 너무 빠른 나머지 뒤쫓아 오던 사자가 따라잡을 수 없을 정도였다. 사자가 전하려는 소식은 왕이 전장을 떠나고 한 시간 후 총사령관의 승부수가 성공해 전황이 극적으로 바뀐 덕분에 아군이 대승리를 거두었다는 내용이었다.

프리드리히 일행은 도망 중 하마터면 적의 포로가 될 뻔했다. 아군의 성인 줄 알고 들어가려다가 총알 세례를 받고서야 이미 그곳이 오스트리아에 점령당했다는 사실을 알게 된 것이다. 갈팡질팡하며 다시 오던 길을 돌려 어딘가에서 밤을 지새우려고 하던 참에 겨우 사자와 조우했다. 패전의 충격으로 의기소침해 있었던 터라 사자가 전하는 소식은 놀라웠다. 쏜살같이 전장으로 돌아가 병사들과 승리를 축하했지만, 그에게는 씁쓸한 승리였다.

몇 년 후 프리드리히는 이 전투의 회상록을 썼는데 "몰비츠는 나의 학교였다. 내 과오에 대한 철저한 고찰이 후에 도움이 됐다"라고 토로했다.

일본의 도쿠가와 이에야스 역시 미카타가하라에서 다케다 신겐이 이끄는 군에 참패한 직후 화공을 불러 초췌한 몰골을 가감 없이 그리게 함으로써 스스로를 경계하는 수단으로 삼았다는 이야기가 있다

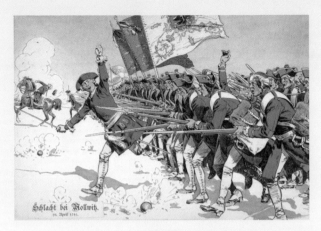

몰비츠전투

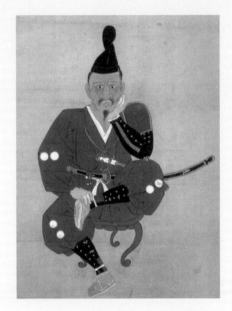

〈도쿠가와 이에야스 미카타가하라 전역화상〉

(《도쿠가와 이에야스 미카타가하라 전역화상》). 이때 이에야스의 나이 30세. 프리드리히가 몰비츠전에 참전했을 때의 나이도 29세로 비슷하다. 두 사람 모두 자신을 비판적으로 바라보는 능력이 있었기에, 정치라는 난해한 키잡이를 오랫동안 능숙하게 다룰 수 있지 않았을까?

프리드리히는 다음 해에 벌어진 코투지츠전투(이번에는 냉정하게)를 승리로 이끈 뒤 오랜 친구 요르단에게 이런 편지를 썼다.

"이런 연유로 나는 13개월 동안 두 번의 승리를 거뒀네. 몇 년 전까지만 해도 아무도 생각하지 못했겠지. 너에게 철학을, 키케로에게 수사학을, 벨에게 계몽사상을 배운 학도인 내가 어느새 군사 분야에서 세계를 움직이는 인간이 될 줄이야. 유럽의 정치체제를 무너뜨리고 각 왕국의 정치적 타산을 밑바닥부터 뒤집어엎기 위해 신이 한낱 시인을 선택할 줄 누가 알았겠는가."

프리드리히는 스스로를 가리켜 '시인'이라고 표현했다. 오스트리아 계승전쟁이 끝나갈 무렵 그의 군복 차림은 그럴싸해졌고, 사람들은 그를 '대왕'이라 불렀다.

KINGDOM OF PRUSSIA

이상적인 계몽 전제군주상에
꼭 들어맞은 인물이
프리드리히 대왕이었고,
이 점이 프로이센의 위상을 더욱 드높였다.
철학자 칸트의 말을 빌리자면
"프리드리히 시대"였다.

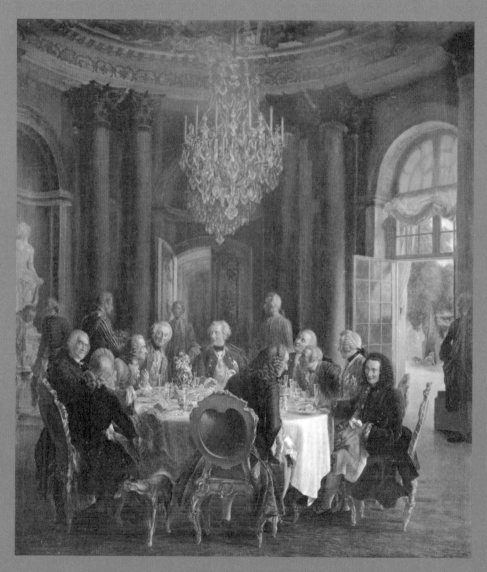

19세기, 유채, 구 베를린국립미술관 소장, 203×172cm

제4장

아돌프 폰 멘첼,
상수시궁전의 식탁

Kingdom of Prussia

왕이 사랑한 별궁

프리드리히 2세는 슐레지엔전쟁이 한창이던 1745년, 마리아 테레지아를 도발하려는 양 베를린 근교 포츠담에 여름 별궁을 짓기 시작해 3년도 채 안 돼 완성했다. 6단의 계단 테라스와 풍성한 과수원이 특징인 이 성은 독일 로코코의 최고 걸작으로(현재는 세계문화유산), 이름은 대왕이 프랑스어인 '상수시(Sans souci: 근심이 없다)'로 명명했다.

근심 따위 없는 이 아담한 궁전에서 대왕은 전쟁과 정무 틈틈이 플루트 콘서트를 열고 시 쓰기와 작곡, 독서를 하고 학자들과 의견을 나누며 기력을 충전했다. 선별된 소수만이 이 자리에 초대받을 수 있었는데, 대왕의 누이와 여동생과 그들의 시녀를 빼고는 거의 남성뿐이었다. 당연히 별거 중인 왕비를 초대한 적은 단 한 번도 없었다. 불쌍한 왕비는 남편을 존경했다고 하는데, 대왕은 가끔 왕비와 마주칠 때마다 "마담, 조금 살이 찌셨나요?"라고 말을 걸었다고 한다. 사랑의 반대말은 증오가 아니라 무관심이라고 했던가?(하지만 왕비는 후계자를 낳지 못한다는 비난에서만큼은 자유로웠다)

자, 〈상수시궁전의 식탁〉을 보자. 19세기 독일의 화가 멘첼이 그린 1750년경의 회식 풍경이다. 장소는 상수시궁 중앙에 위치한 타원형 모양의 대리석 홀이다. 높은 천장 아래로 화려한 샹들리에가 늘어져

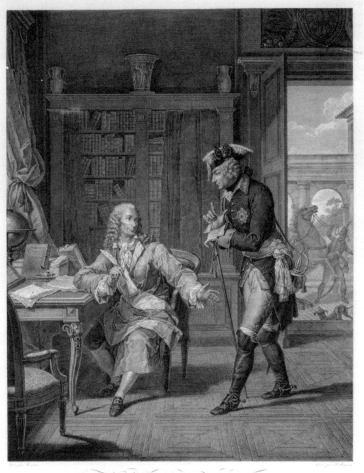

FRÉDÉRIC ET VOLTAIRE.

Voltaire retiré à Potsdam dans le Palais du Roi de Prusse est comblé d'honneurs et de bienfaits sans autre assujettissement

que celui de passer quelques heures avec le Roi pour corriger ses ouvrages, et lui apprendre les secrets de l'art d'écrire

볼테르(왼쪽)와 프리드리히 대왕

있고, 열린 유리문 너머로 정원의 녹음이 비친다. 화면 왼쪽에 서 있는 비너스상은 프로이센 궁정 소속 프랑스인 조각가 F. 아담의 작품이다. 별실에는 프랑스의 로코코 대표 화가 와토의 작품들도 늘어서 있다.

왕립과학아카데미 회원 및 총사령관 열 명이 탁자 앞에 둘러앉아 먹고 마시기는 제쳐두고 지적 토의를 즐기는 모습을 엿볼 수 있다. 한 사람을 제외하고 모두가 당시 유행하는 회색 가발을 썼다. 군복 차림의 프리드리히 대왕도 그렇다. 대왕은 화면 중앙을 향해 앉아 있다. 30대 후반으로 아직 젊은 대왕의 시선은 당시 '유럽 최고의 지성'이라 칭송받던 프랑스의 계몽사상가 볼테르를 향해 있다. 볼테르는 몸을 앞으로 쑥 내밀어 탁자 반대편에 있는 상대와 논쟁 중인 듯하다.

이때 사용된 언어는 프랑스어였다. 당시 유럽 궁정의 공용어가 프랑스어였기에 당연하다면 당연한 일이지만, 그렇다 치더라도 프로이센 궁정의 프랑스어 사용은 철저했던 모양이다. 초대받은 볼테르가 "여기는 프랑스군요" 하고 놀랄 정도였으니 말이다. 무엇보다도 대왕 자신이 자국을 문화 후진국, 독일어를 군인이 사용하는 저속한 언어로 치부하고 저서나 편지를 쓸 때도 모두 프랑스어를 사용했다(만년에는 프랑스 심취도 시들해졌지만).

그러나 자칭 '근심 없는 궁전의 철학자' 프리드리히가 정중히 맞이하고 궁정에 머물게 했던 볼테르도 3년 후에는 프로이센을 떠난

다. 둘 다 개성이 너무 강해 관계가 원만하지 않았기 때문이다. 그러나 신흥국 프로이센에는 자국의 군주가 볼테르와 대등하게 논쟁할 수 있는 계몽 군주라는 사실을 전 세계에 알린 것이야말로 가장 큰 문화적 승리였다.

3부인 동맹

프리드리히 대왕도 예상이 빗나갈 때가 있다. 프리드리히 대왕은 프랑스와 프로테스탄트와 가톨릭으로 종교가 서로 다르긴 하지만 잘 지낼 수 있으리라 예상했다. 하지만 프랑스 국내는 진흙탕 상태였다. 극소수 특권층만 전성기를 구가하고 서민이 가혹한 세금에 시달리든 말든 아무도 관심이 없었는데(30년 후 마침내 대혁명이 발발하므로 자업자득이다), 우선 당장의 불만을 잠재우기 위해 선택한 수단 중 하나가 소수파 프로테스탄트를 공공의 적으로 삼는 것이었다. 그러니 프랑스로서는 프로테스탄트가 해를 끼친다고 선전하는 와중에 프로이센과 잘 지내 수는 없는 노릇이었다.

상황이 이러하다 보니 지금이야말로 슐레지엔 탈환의 적기라고 판단한 마리아 테레지아는 프랑스에 접근해 멋지게 연계에 성공했

다. 이것이 바로 '외교 혁명'으로 일컬어지는 사건이다. 몇 세기에 걸쳐 서로 으르렁거리며 칼을 겨누던 오스트리아와 프랑스가 동맹을 맺은 놀라움이 '혁명'이라는 단어에 잘 드러난다(외교 혁명은 테레지아의 막내딸 마리 앙투아네트의 부르봉가 출가로 이어진다). 여기에 예전부터 오스트리아의 동맹국이었던 러시아까지 가세해 1756년, '7년전쟁'이 시작된다.

합스부르크는 마리아 테레지아, 로마노프는 표트르 대제의 딸 엘리자베타 여제, 부르봉은 정치에 무관심한 루이 15세를 대신해 실질적으로 외교를 움직여온 총희 퐁파두르가 연대해('3부인 동맹'이라고 불리는 이유가 여기에 있다) 여자를 싫어하는 프리드리히에게 일격을 가했다. 대왕은 친척인 하노버가(어머니가 조지 2세의 여동생)가 있는 영국에 도움을 청하지만, 프랑스와의 식민지 분쟁으로 여력이 없었던 영국은 군사를 보내지 못하고 자금 원조에 그쳤다. 프로이센은 고군분투할 수밖에 없었다.

그런데 7년전쟁이 한창일 무렵 프랑스에서 루이 15세 암살 미수 사건이 발생했다. 왕은 경상에 그쳤고 습격범은 정신이 온전하지 못한 사람이었는데도, 공범자를 털어놓으라고 고문한 끝에 결국 공개 처형했다. 그것도 사지를 찢어 죽이는 처참한 형이어서 주변국의 눈살을 찌푸리게 했다. 그리고 이 사건이 있고 불과 4년 후, 이번에는 남프랑스에서 그 유명한 이단 박해 사건 '칼라스 사건'이 일어났다.

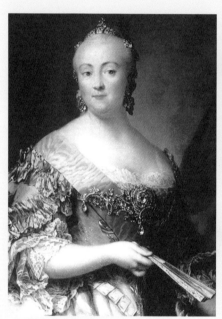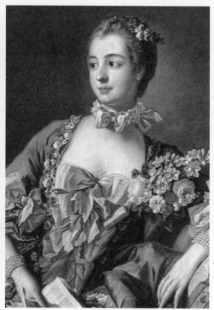

비길리우스 에릭센, 〈엘리자베타 여제〉(1757년) 프랑수아 부셰, 〈퐁파두르〉(1756년)

프로테스탄트 일가인 칼라스가에서 장남이 자살했는데, 가톨릭으로 개종하려다가 아버지에게 살해당한 게 분명하다고 표적 수사를 벌인 것이 발단이었다. 가족 모두에게 혹독한 고문이 가해졌음에도 누구 하나 죄를 인정하지 않자 나중엔 아버지를 처형했다. 왕 암살 미수범 때와 똑같은 처참한 방식이었다[이 사건과 관련해 볼테르가《관용론》을 출간해 가톨릭의 무관용을 통렬히 비판함으로써 후일 원죄(冤罪) 인정의 방향을 제시했다].

프랑스는 프로이센을 비문명국이라고 경멸했지만, 프리드리히 대왕은 이미 15년 전에 고문을 폐지했으며 신앙의 자유는 그의 조부 시절부터 인정하고 있었다.

과연 어느 쪽이 야만인인지 묻지 않을 수 없다.

포위망에 갇힌 프로이센

프리드리히가 자국을 넘어 타국에서도 '대왕'이라 인정받은 이유는 오스트리아·프랑스·러시아 3개 대국 연합을 상대로 싸워 이겼기 때문이다. 실제로는 '이겼다'기보다 "7년이라는 긴 세월을 잘 버텼다", "지지 않았다"라는 표현이 옳지만, 그것만으로도 대단하다고 모두가 인정했다. 전력과 자금력 면에서 차이가 확연했을뿐더러 3개국 연합

공격이라는 압도적으로 불리한 상황 속에서도 대왕은 진두에 서서 쉬지 않고 싸웠고, 끈질기게 버텼다. 그리고 최후의 순간 손을 들어 준 행운의 여신 덕분에 모두의 예상을 뒤집고 '지지 않았기에 차지한 승리의 주인공'이 됐다.

프로이센의 병력은 3개 대국의 절반 수준이라 기습 작전밖에 쓸 수 없었다. 우수한 프로이센 장교의 분투로 초반은 대규모 병력이 집결한 몇몇 전투에서 대승을 거뒀지만, 시간이 갈수록 병사 보충이 힘들어지면서 고전을 면치 못했다. 엎친 데 덮친 격으로 도중에 스웨덴까지 적진에 가세했다. 연합 측과의 인구 비율이 30 대 1이 되면서 결국 슐레지엔은 오스트리아에 빼앗겼고, 한때는 수도 베를린까지 쳐들어왔다.

대왕은 상대 보급로를 차단하는 전략을 구사하고 직접 연구해 대포와 총의 성능을 향상하기도 했지만, 궁지에 몰리자 자해용 독약을 몸에 지니고 다녔다고 한다. 편지에도 약해진 속내를 토로하며 "무기는 있으나 사람이 없다. 의무와 명예로 나를 지탱하고 있을 뿐, 차라리 이 몸을 악마에게 줘버리고 싶다"라고 썼다.

항복이 최선일까? 아니면 항복과 다를 바 없지만 화친을 제안할까? 어찌해야 할지 고민하던 절체절명의 순간, 마침 프리드리히 대왕의 머리 위에 행운의 별이 반짝였다. 얼마 전부터 병상에 있던 엘리자베타 여제가 사망하고 조카인 표트르 3세가 왕좌에 앉은 것이

다. 이 새 황제는 어머니 쪽은 로마노프 혈통이지만 아버지가 독일계라 독일에서 태어나 독일에서 자란 인물이었다. 그래서 자신을 러시아인이 아닌 독일인이라고 생각했을 뿐 아니라, 프리드리히 대왕의 열광적인 팬이라 자신의 친위대를 프로이센식으로 바꿨을 정도였다. 이런 연유로 전장에서 러시아 병사가 전면 철수하자, 단기 결전 계획이 틀어져 지쳐 있던 테레지아와 퐁파두르도 전의를 상실했다. 이듬해인 1763년에는 후베르투스부르크 강화조약이 체결돼 슐레지엔은 다시 프로이센의 영토가 됐다. 만약 엘리자베타 여제가 몇 개월만 더 왕좌에 있었다면 프리드리히 대왕의 운은 다했을지도 모른다. 그러면 프로이센이 열강과 어깨를 나란히 하는 일도 없었을 테고, 어쩌면 독일제국의 탄생도 훨씬 늦어졌을지 모른다.

강인한 왕, 교활한 왕, 현명한 왕 등 왕에도 여러 유형이 있지만, 국민에게 가장 이로운 왕은 행운이 따르는 왕이 아닐까? 궁지에 몰려도 행운이 따를 것. 엘리자베스 1세가 그랬고, 프리드리히 대왕도 마찬가지였다.

격동의 시대의 승자

혁혁한 공을 세우고 프리드리히 대왕이 전쟁터에서 돌아오자 사람들은 왕의 변한 모습을 보고 깜짝 놀랐다. 아직 51세밖에 되지 않았는데 머리가 허옇게 세고, 온 얼굴에 깊은 주름이 가득한 폭삭 늙어버린 상태였기 때문이다. 또 자주 이를 앙다물었는지 앞니도 몇 개 빠지고 없었다. 덕분에 그렇게도 좋아했던 플루트도 불 수 없게 돼 '피리 부는 프리츠'는 '늙은 프리츠'가 됐다.

아버지, 조부 모두 50대에 병사한 터라 대왕 스스로도 자신이 장수하리라고는 생각하지 않았다. 전쟁터에서 쓴 편지에서는 통풍도 생기고 몸이 피폐해졌다고 탄식하고 있었다. 강화조약 조인 후 대왕에게 "인생 최고의 날이네요"라고 말을 건네자 최고의 날은 이 세상을 떠나는 날이라고 답했다고 한다. 하지만 대왕은 이후 20년 넘게 74세까지 살았다. 펜 끝에서는 늙음을 한탄하는 말들이 흘러나왔지만 현실에서는 산해진미를 즐겼고, 연주는 할 수 없게 됐으나 음악을 즐기고 그림을 사들였으며 저서를 출간했다. 아마 카테를 닮은 연인도 몰래 옆에 두고 시중들게 했으리라. 또한 그는 자신에게나 타인에게나 똑같이 신랄했는데, 이것이 기묘한 유머를 자아냈다. 국내외에서 그의 인기는 조금도 사그라질 줄 몰랐다.

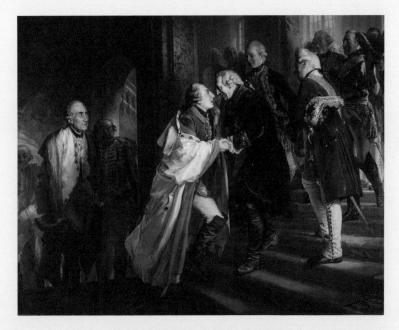

아돌프 폰 멘첼, 〈요제프 2세와의 해후〉(1857년)

시대의 스타를 동경하는 타국의 군주는 적지 않았다. 마리아 테레지아의 장남이자 오스트리아 계승전쟁 당시 그녀의 복중에 있던 요제프 2세 역시 프리드리히 대왕의 열렬한 숭배자였다. 하지만 어머니가 대왕을 끔찍이 싫어하는지라 정식 회견은 하지 못하고 1769년에 몰래 대왕을 방문했다. 이 감격의 순간을 이번에도 멘첼이 큰 화폭에 담았다(90쪽 그림).

28세의 요제프는 당시 테레지아와 공동 통치자였기에 대왕은 말하자면 적국의 군주나 마찬가지다. 그럼에도 기쁨에 겨워 볼이 상기된 상태로 계단을 뛰어 올라가려 하고 있다. 57세의 대왕은 아버지처럼 마중을 나가는 모습이다. 이 두 사람을 요제프의 신하가 화면 왼쪽에서 기가 막히다는 듯 바라보고 있다……. 요제프는 이후 대왕을 좇아 고문 제도를 폐지하는 등 계몽 군주를 자처했다.

한편 늙은 프리츠는 여생의 정치 활동을 경제 부흥에 집중했다. 국내 각지를 시찰하며 문제점을 직접 눈으로 확인하고, 국력을 한층 강화했다. 해외 식민지가 없고 자원이 빈약한 프로이센이 강국의 지위를 유지하기 위해서는 산업을 일으키고 국민이 일치단결해 근면하게 일하는 수밖에 없음을 알고 있었다. 그리하여 철강업, 견직물업 등이 순조롭게 성장하도록 힘을 쏟았다. '군주는 국가 제일의 심부름꾼'이 그의 모토였다.

나라의 힘이 약해지면 어떻게 되는지 잘 알려주는 교본이 폴란드

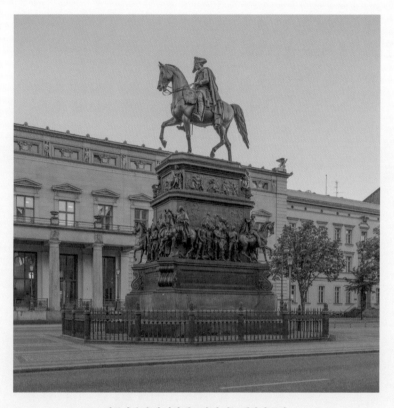

베를린 운터 덴 린덴 대로에서 있는 대왕의 동상

다. 과거 대왕의 선조가 폴란드 왕에게 무릎을 꿇고 충성을 맹세했을 정도로 강국이었던 폴란드지만, 국제 문제를 도외시하고 귀족 간 내분에 정신이 팔렸다가 적국에 허를 찔린 결과 '폴란드 분할'이라는 이름의 땅따먹기 전투의 먹잇감이 되고 말았다. 1772년의 일이다.

이 제1차 폴란드 분할(제1차라고 말하는 이유는 이후 계속 이어지기 때문이다)에서 케이크를 나눠 먹은 나라는 러시아, 오스트리아, 프로이센이었다. 각각의 국경에 접한 부분을 감쪽같이 가져가 영토를 늘렸는데, 이러한 방식은 슐레지엔 때보다 훨씬 '얌체' 같은 행동이라서 이를 의식한 마리아 테레지아는 몹시 주저했다. 하지만 결국은 분할 탁자 앞에 앉았다. 이에 대해 "대왕은 맘껏 빈정거렸고 테레지아는 울먹였지만 취할 것은 확실히 취했다"라는 기록이 남아 있다. 그렇지만 이러한 태도가 격동의 시대를 살아가는 절대군주가 보여야 할 모습이라는 것도 충분히 이해하고 있었다.

프리드리히 대왕은 사람들의 가슴에 애국심과 자긍심을 남기고 국고를 과거의 5배로 늘려놓은 후 1786년 영면했다.

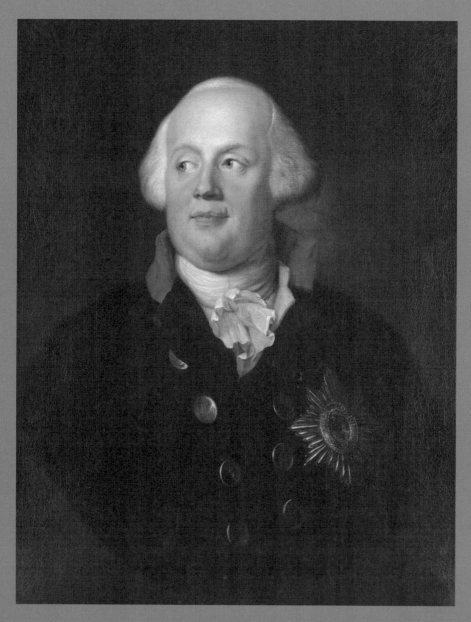

1792년경, 유채, 베를린-브란덴부르크 프로이센궁전 및 정원재단 소장

안톤 그라프,
프리드리히
빌헬름 2세

Kingdom of Prussia

에피큐리언

프리드리히 대왕 노년의 초상화(제3장)를 그려 이름을 널리 알린 안톤 그라프는 그로부터 약 10년 후 새 왕 프리드리히 빌헬름 2세(재위 1786~1797년)에게도 초상화 의뢰를 받는다. 그 작품이 바로 〈프리드리히 빌헬름 2세〉다.

40대 후반의 프리드리히 빌헬름 2세는 왕좌에 앉은 지 5, 6년쯤 됐다. 대왕의 초상화를 의식했는지 어두운 배경에 인물이 또렷이 드러나는 반신상이다. 큰 단추가 줄지어 달린 검은 바탕의 군복, 빨간색이 돋보이는 옷깃, 왼쪽 가슴을 장식한 검은 독수리 훈장 등 의복과 장신구가 대왕 초상화 때와 같다. 단, 너무 살이 찐 탓에 옷깃을 크게 벌리고 자보(Jabot: 가슴에 다는 주름 장식)풍 흰색 스카프를 목에 둘렀다(대왕은 검은색 손수건이었다). 무엇보다 다른 것은 눈이다. 날카로운 빛을 뿜어내던 대왕의 눈과 달리 이쪽은 나는 상관없다는 듯 곁눈질로 다른 곳을 보고 있다. 또 그렇게 생각하고 봐서 그런지 왕과 귀족의 공식 초상에서는 보기 드물게 입매도 미소 짓고 있는 듯하다.

'뚱보 난봉꾼'이라는 별명이 딱 들어맞아서 묘한 느낌마저 드는, 거의 미화되지 않은 에피큐리언(향락주의자)의 초상이다.

Preussen.

Offizier
vom Füsilier-Bat.
v. Schenke
(1806 v. Kayserlingk No. 1).

Füsilier
vom Füsilier-Bat. v. Renouard
(1806 v. Bila No. 2).

Spielmann

1792.

Bis zum Tode Friedrich des Grossen waren die Füsilier-Regimenter eine Feldinfanterietruppe und unterschieden sich nur durch die grenadiermützenähnliche Form der Kopfbedeckung von den Musketier-Regimentern. Friedrich Wilhelm II. formte die gesammte Feldinfanterie zu Musketier-Regimentern um und errichtete selbstständige Füsilier-Bataillone, denen er eine grüne Uniform gab, als leichte Infanterie. Als Kopfbedeckung wurde der zweiklappige Hut, das sog. Kasket eingeführt, wie bei der Infanterie, aber an Stelle des Raupenzuges mit einem Adler geschmückt. Die Offiziere trugen Hüte aller Art und auf der Agraffe des Rotes ebenfalls den Adler. Die Schoossumschläge zeigten durchgängig die grüne Grundfarbe. Beide dargestellten Bataillone standen damals in Halle.

Knötel, Uniformenkunde, VII. Band, No. 17.
Verlag von Max Babenzien in Rathenow.

당시 프로이센 사격 대대의 제복

위대한 대왕의 후계자

선대 프리드리히 대왕은 자신이 왕비와 잠자리를 함께하거나 아이를 만드는 일이 결코 없으리란 걸 알고 있었다(물론 주위 중신들도). 그렇지 않다면 왜 32세라는 젊은 나이에 후계자를 정했겠는가.

추정 상속인인 프로이센 왕태자 자리는 대왕보다 열 살 어린 남동생 아우구스트 빌헬름이 물려받았다. 그 옛날 아버지 '군인왕'은 장남인 대왕을 폐적하고 후계자를 아우구스트로 바꾸려고까지 했었다. 프리드리히 대왕으로서는 아버지가 마음에 들어 했던 남동생을 대하는 심정이 복잡했겠지만(실제로 형제 사이가 좋지 않았다), 아우구스트의 아내가 대왕 아내의 여동생이라는 인연도 있었다. 거기다 마침 첫째 아이, 더욱이 건강한 아들(프리드리히 빌헬름)이 태어났기에 동생이 호엔촐레른가를 잇는 것이 타당하다고 생각했을 것이다.

자기 자식에게 왕위를 물려줄 수 없는(애당초 자식을 낳을 수 없는) 대왕의 속마음이 어땠는지는 알 길이 없다. 단, 절대왕정이었던 당시 시대 상황을 고려할 때 겉으로 보이는 담담한 태도를 진심이라고 봐야 할지는 의문이다. 어쨌든 후계자가 확정돼 궁정은 한시름 놓았다. 그런데 14년 후 왕태자 아우구스트가 병사하고 만다. 자동으로 왕태자의 지위는 그 아들, 즉 대왕의 조카로 아직 14세밖에 되지 않은 프

아우구스트 빌헬름

리드리히 빌헬름에게 계승됐다. 그러나 대왕은 이 조카가 마음에 들지 않았다. 제왕 교육을 받아도 기대한 만큼 성과가 나오지 않았고, 게으름쟁이에 낭비벽도 심해서 이대로 가다간 프로이센이 파멸하지 않을까 걱정스러웠다.

시대를 막론하고 한 분야에서 크게 성공한 사람은 자신의 후계자에게 점수를 짜게 주는 경향이 있긴 하지만, 확실히 대왕과 조카는 마치 짜기라도 한 듯 정반대였다. 전자는 말랐고 후자는 뚱뚱했으며, 전자는 날쌔고 용감한데 후자는 둔하고 느렸다. 또 전자는 여성 혐오인데 후자는 총희와 무수히 많은 애인을 거느렸다. 전자는 아이가 없으나 후자는 파악된 자녀의 수만 열일곱 명이었으며, 전자는 철학 지향, 후자는 시대의 유행을 좇아 신비주의에 심취하는 식으로 정말 맞는 구석이라곤 없었다. 심지어 대왕의 또 다른 남동생 하인리히(군인이자 외교관)마저 어리석고 애첩에 휘둘린다며 조카를 호되게 꾸짖었을 정도니 대왕 시절의 프리드리히 빌헬름의 인기가 어땠을지 상상이 간다. 대왕의 매력에 푹 빠진 후세의 역사가 중에는 여자라면 사족을 못 쓰는 차기 왕을 거들떠보지도 않고 무시하는 이가 많았다.

바뀐 궁정 분위기

한심한 조카는 위대한 백부의 마지막 길을 정중히 배웅한 후 마침내 42세의 나이에 프리드리히 빌헬름 2세로 즉위했다. 이미 왕태자 시절이던 21세에 사촌과 결혼해 딸 하나를 낳았지만, 3년 만에 이혼 후 같은 해 재혼해 여덟 아이의 아버지가 됐다. 그러나 초혼과 재혼 상대 모두 대왕이 밀어붙인 정략결혼이라서 왕비에게는 아무런 애정도 느끼지 못했다. 결국 죽을 때까지 화려한 엽색가 기질을 발휘해 왕비를 불행에 빠뜨렸다. 하지만 이 불행은 당시 유럽의 왕비나 왕태자비라면 모두가 잘 아는, 오히려 흔해빠진 감정이었다.

새 왕이 미녀를 좋아하면 궁정의 모습은 급변한다. 대왕 만년에 포츠담에서 열렸던 지적이고 금욕적인 남자들끼리의(프랑스 문화를 동경하면서 대왕은 왕비마저 내쫓았다) 친밀한 모임은, 이제 화려하게 치장한 젊은 여성들로 붐비는 대도시 베를린에서의 활기찬 밤 연회로 바뀌었다.

궁정 분위기가 바뀌자 비로소 궁정 사람들은 베르사유가 그토록 화려한 이유가 비단 눈부신 거울의 방과 금빛으로 반짝이는 가구 때문만은 아니었음을 새삼 깨달았다. 물론 죽은 노왕을 그리워하며 쓸쓸해하는 이도 있었지만, 활기차고 향락적 분위기로의 변화를 은근

안나 도로테아 테르부슈, 〈빌헬미네 엔케〉(1776년)

히 환영하는 궁정인도 적지 않았다.

프리드리히 빌헬름 2세는 끊임없이 애첩과 연인을 만들었는데, 개중에는 비밀 결혼한 여성(물론 중혼이다)도 두 명이나 있었다고 한다. 그러나 평생 사랑한 여성은 아홉 살 연하인 빌헬미네 엔케뿐이었다. 빌헬미네는 아버지가 궁정악사로 신분은 천했다. 하지만 15세 때 왕태자가 그녀에게 첫눈에 반해 왕태자의 애인이 됐고, 나중에는 리히테나우 여백작 지위를 받아 공식 총희에까지 올랐다.

폴란드인 여류 화가 안나 도로테아 테르부슈가 그린 빌헬미네의 초상이 지금도 남아 있다. 풍성한 핑크빛 새틴 드레스, 타조 깃털 장식을 곁들인 맵시 있는 모자에 뺨에 그려 넣은 점까지 완벽한 프랑스 로코코 복장이다. 아름다운 눈썹과 고집 있어 보이는 눈, 두툼한 입술이 특징인 그녀에게 붙여진 별명은 '프로이센의 퐁파두르'였다. 총희 퐁파두르 후작이 루이 15세 대신 정치를 움직였듯이 빌헬미네도 프리드리히 빌헬름 2세를 뒤에서 정치적으로 조정했을까?

분명 빌헬미네는 궁정 안주인이었다. 인테리어와 디자인 감각이 뛰어나 궁전 장식을 도맡았고, 학자나 예술가가 중심인 살롱도 주재했기에 국정에 참견한 적이 없다고는 하기 어렵다. 그러나 적어도 퐁파두르가 7년전쟁에 가담한 것처럼 왕에게 중대한 영향을 끼쳤다는 증거는 없다.

빌헬미네는 프리드리히 빌헬름 2세의 아이를 여섯 명이나 낳았다

(장성한 아이는 두 명뿐이다). 왕의 성애의 대상으로서의 기간은 십수 년에 불과했지만, 그 후에도 쉴 새 없이 등장하는 연적들의 음모를 다 물리치고 총희의 지위를 지키며 왕의 신뢰를 유지했다. 하지만 그녀의 불운은 프리드리히 빌헬름 2세가 선대 대왕처럼 오래 살지 못하고 53세의 나이로 병사했다는 점이다. 한순간에 방패막이를 잃은 그녀는 정비가 인고의 세월을 보내며 켜켜이 쌓아온 원한의 깊이를 통렬히 깨닫는다. 살아 있는 왕은 총희의 것이지만, 죽은 왕은 왕비의 것이다.

빌헬미네는 왕에게 받은 성이며 재산 모두를 몰수당한 채 프로이센에서 추방됐다.

프리드리히 빌헬름 2세의 참모습

'뚱보 난봉꾼'이라는 별명에 걸맞게 프리드리히 빌헬름 2세는 몹시 뚱뚱했고 쉴 없이 정사(情事)를 즐겼다. 그렇다면 11년이라는 짧은 치세 동안 연애 말고는 무엇을 했을까?

먼저 '독일어 문제'를 손봤다. 선대 대왕은 "다시 독일어어라!"를 외치며 민족의식을 북돋고 프로이센의 공문서 초안을 독일어로 잡게

브란덴부르크 문

하는 등 획기적인 정책을 추진했지만, 정작 자신은 프랑스어로 읽고 쓰고 말했으며, 독일어 책은 거의 읽지 않았다. 독일 예술을 프랑스나 영국의 그것과 비교가 되지 않는다고 깔보았기에 보호나 육성할 마음이 털끝만큼도 없었다. 왕립아카데미 회원은 전원 프랑스인이었고, 아카데미가 주최하는 강연과 저작 모두 프랑스어로 이루어졌다 (당시 베를린의 세 명 중 한 명은 순수 프랑스인이었다).

프리드리히 빌헬름 2세는 여기에 새바람을 불어넣었다. 특권을 내려놓지 않으려는 프랑스인의 저항을 물리치고 천문학자 요한 보데를 비롯해 잇따라 독일인을 아카데미 회원으로 임명했다. 이뿐 아니다. 온통 프랑스인 배우에 프랑스 극만 상연하던 베를린 극장 감독 자리에 독일인을 앉히고 해마다 조성금을 지급하며 왕립 국민 극장으로 승격했다. 이렇게 베를린은 독일 낭만주의 운동의 중심지로 변모해 갔다.

다음은 '음악'이다. 프리드리히 빌헬름 2세는 대왕 못지않은 음악 애호가였다. 왕태자 시절 저명한 첼리스트인 뒤퐁에게 첼로를 배우기도 했는데, 왕위에 오르자마자 뒤퐁을 궁정 악단 단장으로 세웠다. 궁정 악단의 우수함은 널리 퍼져 모차르트나 베토벤도 프로이센까지 와서 신작을 작곡했다. 왕은 모차르트를 프로이센의 궁정 음악가로 초빙하려고 했지만, 무슨 이유 때문인지 실현되지는 않았다. 만약 실현됐다면 모차르트는 〈후궁으로부터의 도주〉, 〈마술피리〉 외에도 독

일어 오페라를 더 작곡했을 것이며(당시 오페라는 이탈리아어가 주류였다),
더 오래 살 수 있었을지도 모른다(프로이센 방문 2년 후 35세의 나이로 사망).

국내 정치는 어땠을까? '낭비벽'이 심하기로 소문난 프리드리히
빌헬름 1세지만, 애인 선물이나 거대 샹들리에, 축제 행렬에만 돈을
쓰지는 않았다. 국내 도로 확장이나 운하 건설을 비롯해 베를린을 대
국의 수도에 걸맞게 정비하는 사업에도 아낌없이 사용했다. 특필할
만한 업적은 베를린의 얼굴 브란덴부르크 문을 건축한 일이다. 3년
의 시간을 들여 완성한 고대 그리스풍의 거대한 문 위에는 말 네 마
리가 승리의 여신 빅토리아가 탄 이륜마차를 끄는 조각상이 장식되
어 있다(현대인은 브란덴부르크 문을 1989년의 동서 독일 통일의 상징으로 기억
하고 있다. 건설자가 200년 전의 '뚱보 난봉꾼'이라는 사실은 모른 채).

외교는 어땠을까? 여기는 성공한 외교와 실패한 외교가 있다. 먼
저 실패는 프랑스혁명 관여다. 루이 16세와 마리 앙투아네트가 망명
(바렌 도주 사건)에 실패한 1791년, 프랑스 민중의 분노는 왕정 폐지로
까지 이어졌다. 당연히 프리드리히 빌헬름 2세도 혁명의 기운이 자
국으로 번지는 사태를 두려워했다. 그래서 앙투아네트의 오빠 레오
폴트 2세와 작센의 필니츠성에서 회견을 열고(한발 빨리 망명해 있던 루
이 16세의 남동생 아르투아 백작과 작센 왕이 중개했다) 프로이센-오스트리아
공동 선언문을 발표했는데, 만약 프랑스가 왕정복고하지 않으면 유
럽의 모든 군주가 가만있지 않겠다는 내용이었다. 이른바 '필니츠 선

토마스 팔콘 마샬, 〈망명에 실패해 비탄에 잠긴 마리 앙투아네트〉(1854년)

요한 하인리히 슈미트, 〈필니츠 선언〉(1791년)

언'이다.

필니츠 선언은 프랑스혁명 정부를 향한 단순 경고 차원의 선언문이었지만, 오히려 쌍방의 긴장감을 높여 왕과 왕비의 처형을 재촉했고, 혁명전쟁의 원인이 됐다. 또 나폴레옹이라는 악당이 세상에 나오는 계기가 된 셈이니 거센 부메랑이 되어 프로이센으로 다시 돌아왔다고 해도 과언이 아니다.

성공한 외교는 폴란드 분할이다. 프리드리히 빌헬름 2세는 의외로 대왕과 외교 자세가 비슷해서 프로이센을 강국으로 만들기 위해서라면 망설이지 않고 빼앗을 수 있는 것은 다 빼앗았다. 이미 대왕이 제1차 분할을 마쳤지만, 정글의 야수가 연약한 먹이를 놓치지 않듯 국력이 쇠하고 있는 폴란드를 두 번이나 더 공격했다. 1793년에 프로이센과 러시아에 의한 제2차 폴란드 분할이 있었고, 1795년에는 프로이센과 러시아, 오스트리아에 의한 제3차 분할이 이루어졌다. 폴란드의 저항운동은 대규모 군대를 투입해 제압했다. 그렇게 제3차 분할을 끝으로 폴란드라는 나라는 이후 123년에 걸쳐 지도상에서 사라지고 만다.

프로이센의 수확은 막대했다. 프리드리히 빌헬름 2세가 다음 대에 물려준 인구, 영토 모두 그가 대왕에게 물려받은 것보다 훨씬 많았다. 프리드리히 빌헬름 2세는 겉보기와 달리 결코 우둔하지도, 무능하지도 않은 왕이었다. 그렇다면 그에 대한 역사가의 부당한 평가는

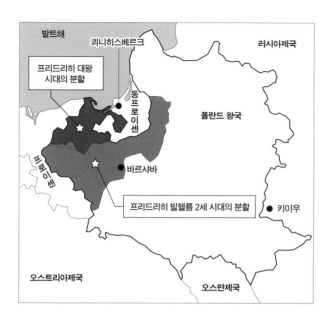

어디에서 온 것일까?

　일부 평가가 독일인의 기질과 관련이 있는 것은 분명하다. 프랑스인과 달리 독일인은 여자를 밝히는 향락적인 왕을 좋아하지 않는다. 프랑수아 1세나 앙리 3세처럼 프랑스에서 인기가 많은 왕도 독일에 오면 혹평 일색일는지 모른다. 프리드리히 빌헬름 2세는 이런 의미에서 상당히 손해를 본 셈이다.

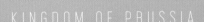

KINGDOM OF PRUSSIA

프리드리히 빌헬름 2세가
다음 대에 물려준 인구, 영토 모두
그가 대왕에게 물려받은 것보다 훨씬 많았다.
프리드리히 빌헬름 2세는
겉보기와 달리 결코 우둔하지도,
무능하지도 않은 왕이었다.

1799년, 유채, 베를린-브란덴부르크 프로이센궁전 및 정원재단 소장, 97×76cm

제6장

F. G. 바이취,
샤를로텐부르크궁전 정원의
프리드리히 빌헬름 3세와
루이제 왕비

Kingdom of Prussia

다정한 부부

샤를로텐부르크궁전 정원에서 다정하게 손을 맞잡은 젊은 왕과 왕비. 동서를 막론하고 이토록 다정한 더블 초상화를 공식적으로 그리게 한 왕이 얼마나 있었을까?

이 정도로 제5대 프로이센 국왕인 프리드리히 빌헬름 3세(재위 1797~1840년)는 왕비를 자랑스러워했다. '난봉꾼'인 부왕을 반면교사 삼아 자란 그는 아름답기로 유명한 메클렌부르크 슈트렐리츠 공국의 공녀 루이제를 아내로 맞아 정략결혼임에도 한결같이 사랑했다.

베를린 예술아카데미의 F. G. 바이취가 이 작품을 완성한 1799년은 대관식 후 3년이 지난 해로, 왕은 29세, 왕비 루이제는 23세였다. 두 사람은 이미 왕태자 시절에 결혼했기 때문에 당시 루이제는 벌써 세 아이의 어머니였다(생애 아홉 번 출산). 그런데도 그림에서처럼 최신 유행하는 흰색 슈미즈 드레스(허리 부분이 여유 있는 직선형 드레스-옮긴이)를 걸친 그녀는 날씬할 뿐 아니라 생기발랄하고 사랑스럽다. 더욱이 그녀의 현명함과 왕에 대한 한결같은 헌신이 일찍이 세상에 알려져 국민으로부터 깊은 사랑과 존경을 받았다.

프리드리히 빌헬름 3세의 별명은 '부정사왕'인데, 그 이유는 말할 때 주어를 빼고 동사도 인칭 변화 없이 부정사만 사용했기 때문이다.

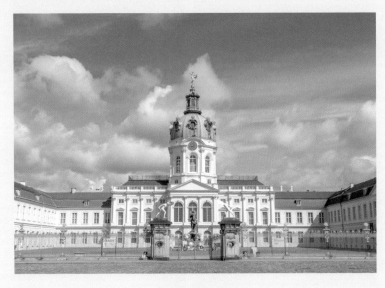

샤를로텐부르크궁전

요제프 그라시, 〈왕비 루이제〉
(1802년)

조지 다웨, 〈프리데리케 루이제 샤를로테 빌헬미네〉
(1829년)

예를 들어 "나는 여기에 있다"라고 말할 때 "Ich bin hier(I am here)"가 아니라 "hier sein(here be)"이라고 표현했다("목욕물, 밥, 이불"이라고 명령조로 말하는 전형적인 가부장 남편의 말투). 이처럼 말재주가 없는 남편, 게다가 중신들로부터 생각만 하고 실행력이 부족하다고 평가받는 남편을 루이제 왕비는 다방면으로 보좌했다. 하지만 아쉽게도 루이제는 34세라는 젊은 나이에 세상을 떠났다. 그러나 그녀가 낳은 두 아들은 왕과 초대 황제가 됐고, 딸은 황비가 됐다. 즉 장남이 제6대 프로이센 왕 프리드리히 빌헬름 4세이고, 형의 뒤를 이어 왕위에 오른 남동생이 제7대 프로이센 왕이었다가 나중에 초대 독일 황제가 된 빌헬름 1세다. 그리고 딸 프리데리케 루이제 샤를로테 빌헬미네는 러시아 황제 니콜라이 1세의 아내가 되어 후계자를 낳았다. 러시아 이름은 알렉산드라 표도로브나다. 이로부터 약 100년 후 로마노프가 최후의, 그리고 비극의 황제가 된 니콜라이 2세는 루이제 왕비의 피를 이어받은 그녀의 증손자다(《명화로 읽는 러시아 로마노프 역사》 참고).

틸지트의 굴욕

이웃 나라와는 늘 사이가 나쁜 법이다. 농담조로 하는 말이지만, 프

랑스가 "히틀러 때문에 험한 꼴을 당했다"라고 독일을 비난하면 독일은 "나폴레옹은 더 심했다"라고 프랑스에 되받아친다. 어느 쪽이 더 심했는지는 제쳐두고라도, 19세기 초반 나폴레옹이 유럽 전체를 철저히 농락하고 국토를 유린한 것만은 사실이다.

주변에 수상한 기운이 감돌기 시작하자 평화주의자인 프리드리히 빌헬름 3세의 의향에 따라 프로이센은 중립을 지키며 어디와도 동맹을 맺지 않았다. 그러나 세계 제패가 목적인 나폴레옹이 이를 용인할 리 없었다. 마침내 프랑스는 프로이센에 동맹 체결 압박을 가하기 시작했다. 프랑스는 러시아 쪽 국경을 방어하는 데 프로이센이 이용 가치가 있다고 판단한 것이다. 그래서 프로이센은 몰래 러시아와 동맹을 맺고, 프랑스에 대항할 준비를 했다.

국제 정세는 시시각각 변하고 있었다. 마침내 독일 서남의 소규모 영방 중 100개 이상이 나폴레옹에 의해 해체되고, 남은 각 영방은 라인동맹이라는 이름으로 프랑스의 보호 아래 놓이게 됐다. 1806년, 신성로마제국마저 나폴레옹에 의해 해체되자 마침내 프로이센은 프랑스와의 동맹을 깨고 전쟁을 선포한다. 그러나 놀랍게도 단 하루, 불과 두 번의 전투로 순식간에 승패가 판가름 났다. 프로이센의 참패였다. 프로이센군의 낡은 전투 수법도 문제였지만, 이런저런 이유보다 이 시기의 나폴레옹은 무적이었다. 그 어느 나라도 상대할 수 없었다. 결국 프리드리히 빌헬름 3세와 궁정은 동프로이센으로 도망쳤고,

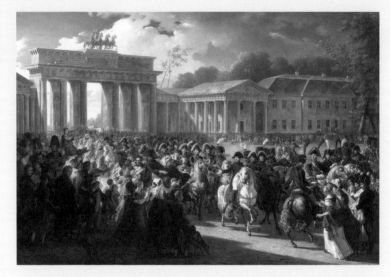

샤를 메이니에, 〈자신의 참모들에게 둘러싸인 나폴레옹 1세의 베를린 입성〉(1810년)

수도 베를린은 저항할 겨를도 없이 점령당했다.

　나폴레옹은 군대를 이끌고 위풍당당하게 브란덴부르크 문을 통과해 개선했다. 강탈을 일삼던 나폴레옹 군대는 브란덴부르크 문을 통과하면서 문 위 승리의 여신상을 끌어 내려 전리품으로 가져갔다. 또 나폴레옹은 프리드리히 대왕의 묘소를 방문해 "만약 대왕이 살아 계셨다면 우리가 여기에 있지 못했을 겁니다"라고 패자를 앞에 두고 말했다. 나폴레옹은 분명 대왕을 존경했다. 그런데도 굳이 이런 상황에서 공개적으로 이런 말을 한 이유는 순전히 프로이센군의 약함과 현재 왕의 겁쟁이 같은 행동을 조롱하기 위해서였다.

　이전부터 주전파(主戰派)였던 루이제 왕비는 자국군이 아직 괴멸 상태는 아니라는 사실을 이유로 왕을 부추겼다. 그리고 이렇게 말했다. "불명예스러운 조인을 서두르지 마세요. 행동하세요. 국민은 응원해줄 거예요." 이에 프리드리히 빌헬름 3세는 동프로이센에서 조금 버텼지만, 러시아도 패하고 물러난 이상 어찌할 도리가 없었다.

　다음 해 프랑스·러시아·프로이센 3국은 틸지트조약을 체결했다. 프로이센이 '틸지트의 굴욕'이라고 분노할 만한 비정한 조약이었다. 체결 회견장에는 나폴레옹과 러시아 황제 알렉산드르 1세만 입장하고, 프리드리히 빌헬름 3세는 체결이 진행되는 동안 선 채로 밖에서 기다리게 했다(나폴레옹이 프로이센 왕의 배신에 상당히 분노했기 때문인데, 이러한 공개적인 굴욕을 당한 각국의 원한이 후일 나폴레옹이 몰락하게 되는 한 요인

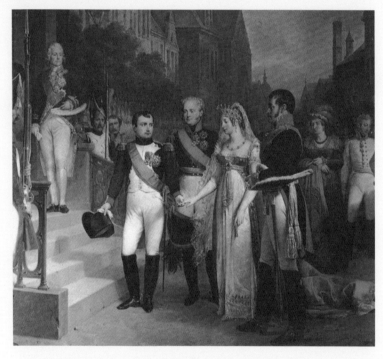

니콜라 고스, 〈틸지트에서의 나폴레옹 1세와 프로이센의 루이제 왕비의 접견〉(부분도)(1837년)
전경 왼쪽부터 나폴레옹, 알렉산드르 1세, 루이제 왕비, 프리드리히 빌헬름 3세

이 되지 않았을까?).

조약은 냉혹했다. 프로이센은 인구와 영토가 반으로 줄고 육군도 4만 명으로 축소됐으며, 1억 2,000만 프랑이라는 막대한 배상금과 징벌적 누진 소득세까지 물어야 했다. 뿐만 아니라 모든 지급이 완료될 때까지 프랑스군이 주둔하기로 했다.

이러한 조치에 앞서 루이제 왕비는 나폴레옹의 아내 조제핀에게 서신을 보내 중재를 부탁하기도 하고 나폴레옹에게 직접 상소해 온정을 구하기도 했다. 그런데도 굴욕적인 결과로 이어졌기 때문에 그녀의 노력이 아무 소용이 없었다고 보는 역사가도 있다. 하지만 당시 프로이센 국민의 생각은 달랐다. 왜냐면 당시 나폴레옹은 슐레지엔 반환은 물론이고 호엔촐레른가 몰락까지 시야에 넣고 있었기 때문이다. 이를 막은 이가 루이제 왕비라고 모두가 믿었기에(나폴레옹은 루이제를 '프로이센의 암표범'이라고 불렀다), 그녀는 프로이센 역대 왕비 중 유일하다고 해도 좋을 만큼 국민의 기억에 강렬히 새겨진 왕비가 됐다.

다시 찾아온 국가 존망의 위기

점령하의 프로이센은 철저한 긴축재정이 불가피했다. 프리드리히 빌

헬름 3세는 어쩔 수 없이 국민에게 무거운 세금을 부과했지만, 자신 역시 왕 소유의 토지를 매각하는 등 뼈를 깎는 모습을 보였다.

대체로 프로이센은 다른 나라만큼 프랑스에서 시작된 혁명운동의 영향을 크게 받지 않았는데, 그 이유로 역대 왕이 대체로 소박하고 도리어 금욕적이기까지 했다는 점을 꼽을 수 있다. 선왕 프리드리히 빌헬름 2세가 사치를 즐기고 여자를 좋아한다고 비난받긴 했지만, 그래 봤자 프랑스 왕은커녕 프랑스 귀족에도 미치지 못하는 수준이었다. 또한 신흥국이라서 국민이 일치단결해 노력했고, 독일인은 기질적으로 지위 상하 불문하고 근면했기에 화려함에 쉽게 휩쓸리지 않았다. 왕가의 엄청난 사치에 분노해 봉기한 프랑스 시민과는 상황이 크게 달랐다.

대신 다른 여러 나라와 마찬가지로 민족의식이 뜨겁게 끓어올랐다. 점령군의 방약무인함과 상처받은 애국심은, 문화 선진국이라 동경하며 오랫동안 마음속에 품어왔던 프랑스에 대한 경의와 나폴레옹의 영웅성에 대한 동경을 순식간에 날려버렸다. 사람들이 프로이센 정신, 또는 독일 정신에 눈뜨자, 소국이 서로 무리 지어 있는 지금의 상태를 개선해 통일국가를 이뤄야 한다는 기운이 거세졌다. 그리고 막연히 이 통일은 합스부르크가를 중심으로 이루어지리라 생각했다. 호엔촐레른가 주도의 통일 가능성은 프로이센에선 아직 상상 밖이었다.

토머스 로렌스 경, 〈메테르니히〉(1814년)

어쨌든 이것은 반세기나 더 뒤의 얘기다. 프로이센에는 벌써 다음 위기가 다가오고 있었다. 틸지트의 굴욕을 겪고 5년 후인 1812년, 또 다시 러시아를 상대로 전쟁을 일으킨 프랑스는 프로이센에 새로운 동맹을 강요했다. 개중에는 이런 요구는 걷어차버리고 전쟁으로 맞서야 한다고 진언하는 중신도 있었지만, 프리드리히 빌헬름 3세는 결단을 내리지 못한 채 망설이고 또 망설였다(조언해줄 루이제 왕비는 이제 이 세상 사람이 아니었다). 그러자 지난번과 완전히 똑같은 상황이 벌어졌다. 러시아와 비밀 동맹을 맺어야 한다는 한 장군의 제언을 무시하지 못하고 왕이 받아들인 것이다. 평소 '부정사왕'은 프랑스를 이기려면 러시아 한 나라와만 동맹을 맺어서는 안 되고, 오스트리아를 포함한 3개국이 동맹을 맺어 맞서야 한다고 입버릇처럼 말해왔는데도 말이다. 결국 러시아와 프로이센은 동맹을 맺고 연합군을 조성해 이듬해인 1813년 프랑스로 향했지만, 예상대로 깨끗이 패하고 말았다.

두 번이나 배신당한 나폴레옹의 분노는 이만저만이 아니었다. 나폴레옹은 이번에야말로 프로이센을 폴란드처럼 분할해 지도에서 없애버리겠다며, 중재에 나선 오스트리아에 슐레지엔 탈환을 허락하기까지 했다.

프로이센이 국가 존망의 위기에서 벗어날 수 있었던 것은 전적으로 오스트리아의 외상 메테르니히 덕분이다. 나폴레옹과 합스부르크 가 황녀 마리 루이즈의 혼인을 중매한 적도 있는 메테르니히지만, 향

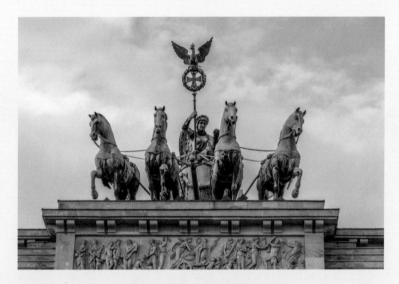

브란덴부르크 문 위의 여신상과 철십자 지팡이

후 유럽 세력도를 고려할 때 프로이센보다 나폴레옹을 무너뜨려야 한다는 쪽으로 생각이 기울고 있었다. 그래서 슐레지엔이라는 먹잇 감을 무는 대신 오히려 프랑스군의 라인 서쪽 연안의 철수를 제안했 지만, 예상대로 교섭은 결렬됐다. 이즈음부터 거센 파도처럼 날뛰던 나폴레옹이 몰락하기 시작한다. 러시아·오스트리아·프로이센 연합 에 영국 등도 가세해 러시아에서 벌어진 전투에서 나폴레옹은 크게 패한 후 섬에 유배된다.

프로이센은 화려한 전승국의 한구석을 차지하긴 했지만, 두 번이 나 프랑스와 동맹을 맺은 처지라서 입지가 좁았다. 그래도 일단 전투 에 참전은 했기에 파리에 입성해 브란덴부르크 문의 조각상을 되찾 아 왔다. 그리고 승리의 여신 빅토리아가 들고 있는 지팡이에 탈환을 기념하는 철십자를 새로 추가했다.

빈 회의 후

전후 처리를 위해 모인 빈 회의에서 프로이센은 선왕 '뚱보 난봉꾼' 이 애써 늘려놓은 영토를 모두 포기할 수밖에 없었다. 나폴레옹이 줄 여놓은 대로, 즉 모래시계처럼 한가운데가 이상하게 쏙 들어가고 동

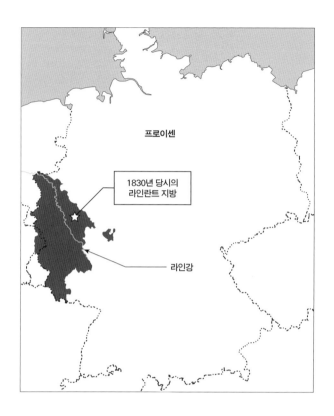

프로이센

1830년 당시의
라인란트 지방

라인강

서로 나뉜 듯한 영토에 만족해야 했다. 프랑스와의 전쟁 전에 구두로
약속한 작센 취득을 조심스럽게 요구했지만, 받아들여질 리 없었다.
하지만 그 대신 전승국들이 땅 하나를 던져줬다. 바로 라인란트다.
이곳은 줄곧 프랑스의 지배를 받아온 지역으로, 국경에 면한 곳이었
으며 주민은 가톨릭이었다. 요컨대 열강은 만일 또다시 프랑스가 힘

을 길러 쳐들어올 경우를 대비해 프로이센에 국경 경비 담당이라는 위험한 역할을 강요한 셈이다.

아무도 원하지 않는 귀찮기만 한 새 영토였지만, 행운은 어디에서 굴러들어 올지 모르는 법이다. 이 새 영토의 대지 밑에는 보물이 지천으로 묻혀 있었다. 양질의 석탄 보고였던 것이다. 이러한 사실은 시간이 조금 흐른 뒤에야 밝혀졌지만, 보물 발견 후 이곳은 독일 최대의 공업지대가 되었으니 참으로 재미있는 일이 아닐 수 없다.

프리드리히 빌헬름 3세는 존재감이 흐릿한 왕이었지만, 의외로 운이 좋은 편이어서 두 번의 국가 소멸 위기를 자력이 아닌 타력으로 극복했다. 신하 복도 있어서 총리인 슈타인과 그 뒤를 이은 하르덴베르크가 주도적으로 개혁을 단행해 길드 독점을 폐지하고 자유 상업을 허용하면서 경제 부흥에도 탄력이 붙었다. 또한 시대에 뒤떨어진 군사 전략을 개선하고 장교직을 시민에게도 개방했으며, 이 밖에도 《전쟁론》의 클라우제비츠, 철학자 피히테, 베를린대학 창설자 훔볼트 등 뛰어난 인재도 많이 나와서 왕 만년에는 프로이센의 국력이 꽤 회복됐다. 그리고 왕의 사생활도 조금 회복되어, 루이제 왕비 서거 14년 만에 재혼했다. 귀천 상혼이라 평판은 좋지 않았지만, 본인은 행복했던 것 같다. 이후 그는 69세의 나이로 사망했다.

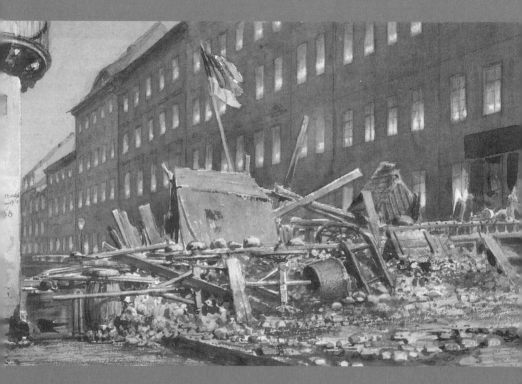

1848년, 연필과 수채, 베를린시박물관, 14.7×24.7cm

제7장

에두아르트 게르트너,
브레이텐 거리의
바리케이드

Kingdom of Prussia

프리드리히 빌헬름 4세(재위 1840~1861년)는 45세에 왕위에 올랐다. 극단적으로 말수가 적었던 아버지 '부정사왕'과 달리 새 왕은 달변가라 연설을 자주 했기 때문에, 당시 사람들은 이런 왕을 낯설어했다. 역대 프로이센 왕 중에서는 그와 마지막 황제 빌헬름 2세, 이렇게 둘만 연설을 좋아했다.

지나치게 노골적인 '넙치'라는 그의 별명은 시원찮은 용모 때문인데, 또 다른 별명은 '왕좌의 로맨티스트'였다. 프리드리히 빌헬름 4세는 군인 기질과는 거리가 먼 반전주의자로 우유부단했으며, 문제 해결 시 강권을 휘두르기보다 융화적 방법을 선호하는 편이었다. 그러나 한편으로는 중세적이고 낭만적이며 고색창연한 왕권신수설에 집착하며 자유주의와 입헌주의는 쳐다보지도 않았다.

결혼은 왕태자 시절인 28세에 여섯 살 어린 엘리자베트 루도비카 폰 바이에른과 했다. 그림에서 보이는 대로(133쪽 오른쪽 그림) 아름다웠던 엘리자베트는 미남 미녀를 다수 배출한 명문 비텔스바흐가의 왕녀였다(아버지는 바이에른 왕 막시밀리안 1세, 어머니는 그 후처).

엘리제라는 애칭으로 불렸던 그녀는 미인 다섯 자매 중 장녀였다. 여동생 조피는 오스트리아 대공비가 돼 황제 프란츠 요제프를 낳았

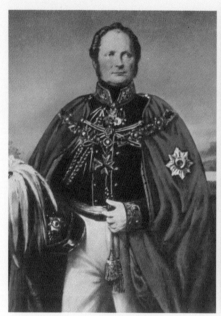

프리드리히 빌헬름 4세 엘리제 왕비의 초상화

다(그러나 뮤지컬 〈엘리자베트〉에서는 마귀 시어머니로 그려졌다). 다른 여동생 루도비카는 바이에른 공과 결혼해 미녀 중의 미녀 오스트리아 황비 엘리자베트를 낳았다(즉, 프란츠 요제프와 엘리자베트의 결혼은 매우 가까운 사촌 간의 결혼이다). 비텔스바흐가에서 미목수려한 이를 또 한 명 들라면 엘리자베트의 사촌(정확히는 사촌의 아들)으로, '미치광이 왕'이라 불렸던 바이에른 왕 루트비히 2세를 꼽을 수 있다.

프리드리히 빌헬름은 비텔스바흐가의 초대를 받고 방문했을 때 아름다운 엘리제에게 첫눈에 반했다고 한다. 물론 정략결혼임에는 변함없다. 프로이센과 바이에른이라는 유력 국가 간의 결합은 양가 모두 원하는 바였다. 다만 바이에른이 가톨릭 국가라서 신앙 문제를 해결하는 데 여러 해가 걸렸고, 최종적으로 엘리제가 프로테스탄트로 개종해 결혼이 성사됐다. 아름다운 데다가 온건한 엘리제 덕분에 부부는 평생 화목했다.

그러나 그녀의 온화함은 여동생 조피('합스부르크가의 유일한 남자'라고 불렸다)가 가진 강렬한 개성과는 달리, 프로이센 왕비로서 각별한 존재감을 드러내는 데는 방해가 됐다. 또한 둘 사이에는 아이가 없었는데, 왕 부부가 후계자를 낳지 못한다는 사실은 일찍부터 알려져(이유는 유산설, 남편 불능설 등) 다음 왕태자 자리는 남동생 빌헬름 왕자(훗날의 빌헬름 1세)로 정해졌다.

이 일로 프리드리히 빌헬름 4세가 괴로워하지 않았다면 거짓말이

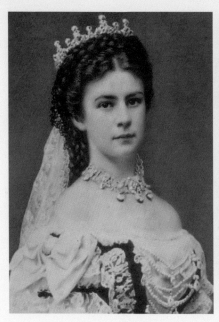

오스트리아 엘리자베트 황후

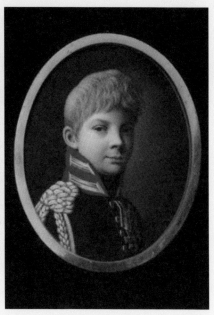

남동생 빌헬름 왕자

리라. 한 살 반 터울인 빌헬름과는 어린 시절부터 자주 비교당하곤 했는데, 군대 지휘 능력은 동생이 늘 더 뛰어났기에 소외감을 맛본 적도 많았다. 프로이센에 어울리는 외모와 뛰어난 군인 자질을 가진 남동생에 맞서기 위한 수단, 그것이 '연설'이었는지도 모른다.

산업혁명으로 돌진

불운한 왕이라 여겨졌던 프리드리히 빌헬름 4세지만, 이 시대 절대 주의 군주 중 편안하게 왕좌에 앉아 있을 수 있는 사람은 거의 없었 다. 모두가 지나간 시대와는 전혀 다른 세계에 직면해 있었다. 바로 산업혁명과 산업혁명의 부산물 격인 부르주아 계급의 대두다.

프리드리히 빌헬름 4세의 예술 기호는 고딕건축이었다. 왕은 오랫 동안 방치되어 있던 쾰른대성당의 건설 재개를 지시하고, 폐성이던 호엔촐레른성도 재건했다. 모두가 알다시피 정치적으로는 소극적이 었지만, 새로운 과학 문명에는 매우 적극적이었다.

왕태자 시절엔 프로이센에 철도가 개통되자 바로 베를린에서 포 츠담까지 여행을 즐겼으며, 왕이 되자 산업혁명 추진을 지시해 프로 이센을 농업국에서 공업국으로 발 빠르게 탈바꿈시켰다. 또한 베를

퀼른대성당

1847년 당시 베를린에 있었던 보르지히 기계 제조 공장

린의 보르지히 기계 제조 공장에 의뢰해 상수시궁전 앞뜰에 증기기관을 이용한 분수 시스템을 도입하기도 했다(설립한 지 얼마 되지 않았던 이 기업은 이후 유럽 최고의 기계 제조 회사로 성장한다).

이 밖에도 왕은 공업 개발을 지원했다. 부왕 시대에 손에 넣은(아니, 굴러들어 온) 라인란트에서 이 무렵인 1840년대에 양질의 석탄이 발견돼 이곳을 중심으로 공업화가 급속하게 진행됐다. 직물 등의 경공업에서는 선두 주자인 영국을 절대 따라잡을 수 없다고 판단해 느닷없이 중공업부터 추진해 성공한 점이 프로이센 산업혁명의 특징이다.

하지만 어떤 혁명이든 빛과 그림자는 있게 마련이다. 눈부신 산업혁명의 그늘은 영국과 마찬가지로 비참했다. 새로운 직종인 공장 노동자들에겐 아직 조합이 없었고, 그 결과 공장 소유자로부터 반노예 취급을 받았다. 저임금에 가혹하고 비인도적인 노동을 강요받다가 건강이 나빠지면 걸레짝처럼 버려지는 그들의 실태가 프리드리히 빌헬름 4세의 로맨틱한 눈에는 보이지 않았다. 사회정책을 진언하는 소리에도 응하지 않았다.

왕은 오히려 신산업을 등에 업고 급속도로 치고 올라온 부르주아 때문에 당황하고 있었는지도 모른다. 부르주아 계층은 막대한 자산을 무기로 내세우며 의견을 내기 시작했다. 즉 목소리 높여 정치적 발언을 하고 여러 가지 요구를 관철하고자 했다. 왕과 부르주아와 빈민. 이렇게 산업혁명은 전대미문의 사회적 긴장을 초래하고 있었다.

국부인 왕과 대다수가 농민인 국민이 함께 절약하고 함께 부국을 위해 힘썼던 프로이센다운 좋았던 옛 시절. 그러나 좋은 시절은 눈 깜짝할 새에 지나가고, 분열된 국민 사이로 또 하나의 '혁명'이 얼굴을 내밀고 있었다.

3월혁명

1848년은 각국 국주에게 악운의 해였다. 늘 그랬듯 이번에도 발화점은 프랑스였다. 먼저 2월에 파리에서 혁명이 발발해(2월혁명) 국왕 루이 필리프를 추방하고 즉시 제2공화정을 선언했다. 연이어 3월 13일, 혁명의 불길은 빈으로 번져 메테르니히가 실각하고 망명했다. 15일에는 부다페스트에서도 혁명이 일어났다. 18일에는 베를린, 20일에는 바이에른 왕국에서 엘리제의 이복 오빠 루트비히 1세가 퇴위당했다.

후에 '3월혁명'(내지 '베를린 폭동')이라 불리는 혁명 투쟁의 경과는 다음과 같다. 프리드리히 빌헬름 4세는 13일에 일어난 빈 혁명 소식을 듣고 어느 정도 양보하면 진정되리라 예상했다. 그래서 18일, 연방 회의를 연다고 공포했다. 지식인, 학생, 공장 노동자, 장인(바꿔 말하

면 자유주의자, 내셔널리스트, 입헌주의자)이 중심이 된 민중이 회의 개최를 환영하며 왕궁 앞에 모이자 사건이 벌어졌다. 경호대를 향해 누군가가 돌을 던졌는데, 병사가 발포로 대응한 것이다. 그 즉시 바리케이드가 설치되고 프로이센 첫 시가전이 시작됐다. 하지만 시가전은 다음 날로 끝났다. 자국민이 서로를 죽이는 사태를 더 이상 지켜볼 수 없다며 왕이 베를린에서 군대를 철수했기 때문이다.

호엔촐레른가 존속이라는 관점에서 보면 당시 왕이 프리드리히 빌헬름 4세라서 다행이었다. 혁명파의 증오는 왕이 아니라 왕의 남동생이자 후계자인 빌헬름 왕태자(훗날의 빌헬름 1세)에게 쏠려 있었다. 민중을 압박하는 국방군 지지의 중심인물이라고 여겨졌기 때문이다(왕은 남동생의 신변을 염려해 일시적으로 영국에 피신시켰다). 만약 빌헬름 1세가 왕위에 있었다면 주저 없이 군사력을 행사했을 테고, 왕과 국민 사이의 골은 회복 불가능할 정도로 깊어졌을 것이다.

전투가 끝난 시내 모습을 시내 경관 작품으로 유명한 건축 화가 에두아르트 게르트너가 화폭에 담았다. 〈브레이텐 거리의 바리케이드〉가 그것이다. 극명한 리얼리즘 기법을 사용해 연필과 수채로 그린 이 작품은, 마치 오래된 흑백사진 위에 한 군데만 색을 입힌 듯하다.

나란히 늘어선 건축물 앞에 이를 비웃기라도 하듯 무질서하게 잔해가 놓여 있다. 상점 간판, 나무통, 사다리, 수레바퀴, 크고 작은 돌과 그 위에 급조해 설치한 텐트. 그 위에는 검정, 빨강, 노랑의 삼색기

가 펄럭이고 있다. 이 깃발은 현재 독일연방공화국의 국기라서 우리에게도 친숙하지만, 당시 프로이센의 국기는 흑백에 독수리가 그려진 모양이었다. 혁명파의 상징으로 사용된 삼색기는 과거 나폴레옹 군대와 싸웠던 학생 의용병의 군복 색깔(검은색 망토, 빨간색 견장, 금색 단추)에서 유래한 것으로 보인다.

돼지의 왕관

왕이 혁명에 굴복하면서 부르주아 자유주의 내각이 발족했다. 그러나 혁명파는 의사 통일이 전혀 되지 않았다. 입헌군주제냐 공화제냐로 옥신각신했고, 독일 민족 통일과 국민 국가 수립도 의견 대립으로 좀처럼 결정이 나지 않자 여름쯤에는 사람들도 혁명에 권태감을 느끼기 시작했다. 이윽고 가을이 되자 오스트리아가 혁명을 제압했다는 소식을 들은 프리드리히 빌헬름 4세는 자신감을 되찾아 베를린으로 군대를 되돌렸다. 아무 저항도 하지 못하는 혁명파에 맞서 호엔촐레른가 가주는 자신이 있던 자리에 원래 모습 그대로 앉아 의회를 해산했다.

그러나 독일의 모든 영방이 프로이센처럼 혁명을 깨끗이 진압한

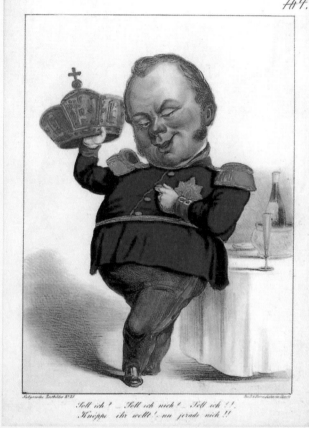

이시도르 포퍼, 〈받아야 하는가, 거절해야 하는가?〉(1849년)

것은 아니다. 살아남은 혁명파는 다음 해 열린 프랑크푸르트 국민의회에서 민주적인 '독일제국 헌법'을 가결하고 오스트리아를 제외한 독일 각국이 프로이센 아래에 통일한다고 결의했다. 그리고 왕관을 들고 왕을 알현해 "부디 초대 독일 황제가 되어주십시오"라고 부탁했다.

이때 프리드리히 빌헬름 4세가 갈등하는 모습을 유대인 풍자화가 이시도르 포퍼가 〈받아야 하는가, 거절해야 하는가?〉라는 제목으로 야유하고 있다. "사랑한다, 사랑하지 않는다" 꼽으며 꽃잎을 떼 점을 치는 소녀처럼, 왕은 단추를 하나씩 만지며 마음을 정하는 중이다. 아직 왕관은 쓰지 않았다.

실제로는 처음부터 왕관을 받을 마음 따위는 없었다. 갈등하지도 않았다. 프리드리히 빌헬름 4세는 이것을 '돼지의 왕관'이라고 불렀다. 혁명의 피로 뒤덮인 왕관 따위는 받고 싶지 않았다. 독일 황제 자리는 합스부르크가가 아닌 호엔촐레른가가 대대로 이어야 마땅하며, 국가의 형태는 국민 동의에 의한 민주국가가 아니라 독일 각 군주의 동의에 기초한 연방 국가여야 한다는 것이 그의 생각이었다. 그는 이것을 자신의 사명이라고 느꼈고, 그대로 추진했다.

실의의 만년

프리드리히 빌헬름 4세는 독일 28개국으로 구성된 '독일연맹'을 설립했다(바이에른과 뷔르템베르크 등 불참 국가도 적지 않았다). 그런데 오스트리아 합스부르크가가 가로막고 나섰다. "프로이센 하나만으로도 눈에 거슬리는데 더 규모를 키우겠다니 무슨 속셈인가. 또한 프로이센이 아닌 오스트리아가 수장이 되어야 하며, 오스트리아는 몇 세기 동안이나 다민족국가 형태를 유지하고 있는 만큼 독일 민족만 묶을 게 아니라 지금까지처럼 다민족국가로 지내는 것이 이상적이다"라고 주장했다.

이처럼 오스트리아가 격분해 교전도 불사하겠다는 기세로 러시아까지 자기편으로 끌어들이자, 프리드리히 빌헬름 4세는 겁에 질려 꽁무니를 빼고 도망가는 것 말고는 달리 방도가 없었다. 이렇게 독일 통일의 꿈은 무너지고 프로이센은 지금까지 그랬듯 오스트리아의 영향 아래 조용히 있을 수밖에 없었다. 분통하게도 적지 않은 신하들이 독일 통일은 합스부르크가 주도로 이루어져야 한다고 생각하고 있었다. 아직은 '때'가 아니었다. 그 '때'는 남동생 빌헬름 1세 시대에 실현된다.

프리드리히 빌헬름 4세는 실의에 빠졌다. 그런데 그 덕분인지 아

닌지는 모르겠으나 크림전쟁에서 중립을 지킨 덕분에 국력 소모는 막을 수 있었다. 그는 만년 4년 정도는 병상에 누워 지냈는데(정신적인 병을 앓았다고 한다), 유일한 위안은 여전히 아름다운 엘리제 왕비의 간병이었다.

꿈이 손에 닿지는 않았지만, 왕이 시대와 시대를 잇는 연결자 역할에 충실했던 것만은 틀림없다.

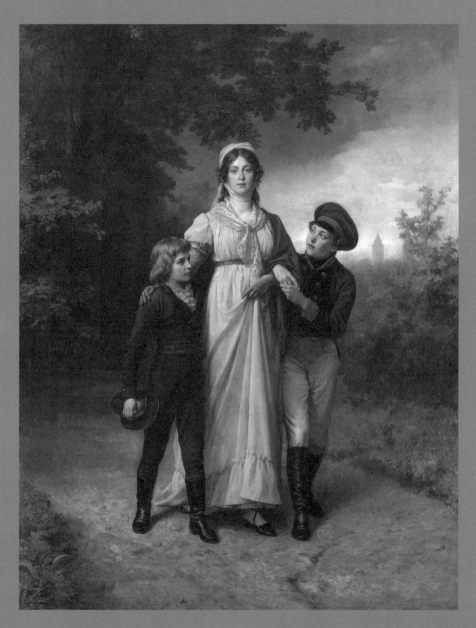

1886년, 유채, 구 베를린국립미술관 소장, 259×203cm

제8장

카를 슈테펙,
산책 중인 루이제 왕비와
두 아들

Kingdom of Prussia

이상적인 여성, 이상적인 어머니

〈산책 중인 루이제 왕비와 두 아들〉은 1800년대 초반, 쾨니히스베르크 공원을 산책하는 젊은 어머니와 사랑스러운 두 아들을 그린 그림이다. 마치 그림에나 나올 법한(실제로 미화한 그림이다) 이상적인 모자의 모습이다. 주인공은 프리드리히 빌헬름 3세의 아내 루이제(제6장 참고) 왕비다. 오른쪽에서 팔짱을 끼고 어머니를 올려다보고 있는 소년이 장남(훗날의 프리드리히 빌헬름 4세)이고, 왼쪽에서 소년답지 않은 근심 어린 표정을 짓고 있는 금발의 소년이 차남(훗날의 빌헬름 1세)이다. 먼 곳을 바라보는 루이제는 시선만큼이나 마음도 어딘가 먼 곳에 가 있는 듯하다. 가까이 다가오고 있는 자신의 죽음을 예감했던 것일까?

나무 배경 저편으로 '루이제 기념비' 첨탑이 보인다. 하지만 당시 이 첨탑은 존재하지 않았다. 기념비는 그림 속 차남이 성장해 제7대 프로이센 왕 빌헬름 1세가 되고, 나중에는 초대 독일 황제가 돼 천국에 있는 어머니와 재회할 날이 가까워진 인생 마지막 시기에 세워졌다. 물론 기념비를 세운 사람은 빌헬름 1세다. 다시 말해 이 작품은 루이제 왕비가 죽은 지 76년이나 지난 1886년에 그린 그림이다. 화면 전체를 감도는 어딘가 몽환적이고 감상적이며 그리움 가득한 분위기와 왠지 모를 슬픔은 이 때문이다.

루이제 왕비는 살아 있을 때는 물론이고 젊은 나이로 병사한 후에는 더더욱 국민의 열광적인 사랑을 받았다. 아내로서, 어머니로서 최고의 본보기였고, 딱딱하고 어두운 프로이센 궁정에 여성적인 화려함과 밝은 기운을 불어넣었을 뿐 아니라 미증유의 위기였던 나폴레옹전쟁에서 저항운동의 상징적 존재가 되어 활약했기 때문이다.

나중에는 "프로이센의 수호신(시인 푸케의 말)"이라 칭송받으며 루이제 관련 출판물도 다수 출간됐다. 아니, 그보다 앞서 루이제 왕비가 서거하자마자 남편인 프리드리히 빌헬름 3세가 그녀를 그리워하며 그녀의 영을 기리는 묘와 다수의 조각상을 세우고 루이제 훈장을 제정했으며, 간호사를 양성하는 루이제 학교도 창설했다. 그녀는 순식간에 전설이 되었고, 이 전설은 오랫동안(지금도) 이어지고 있다.

차남인 빌헬름 1세 역시 기념비를 세울 만큼 늘 어머니를 그리워했다. 프로이센-프랑스전쟁 개전 전에는 일부러 어머니의 묘를 방문해 전승을 다짐했으며, 루이제 철십자 훈장까지 제정했다. 그에게 돌아가신 어머니는 각별했다. 왕태자가 아니었기에 형보다 응석받이로 자란 빌헬름 1세는 사춘기의 정점인 13세 때 어머니를 잃었기에 젊고 아름다운 모습 그대로 세상을 떠난 어머니를 동경하는 마음이 세월이 갈수록 더 커졌다.

빌헬름 1세는 만년에 콧수염 말고도 새하얀 구레나룻을 귀 근처부터 볼까지 덥수룩하게 기른 성질 까다로운 늙은 왕이라는 이미지가

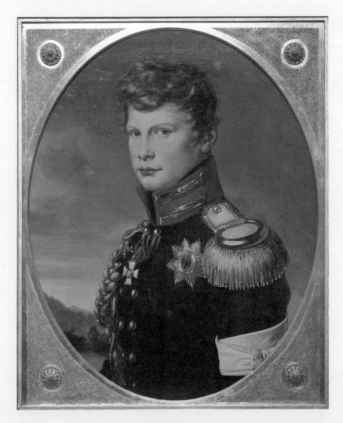

청년 시절의 빌헬름 1세

강하다. 그러나 어머니를 닮은 미목수려한 용모 덕분에 청년 시절에는 사교계에서 염문이 자자했다. 하지만 사랑은 일편단심이었다. 상대는 어머니 쪽 먼 친척이자 소꿉친구인 엘리자 라지빌(폴란드어로 라지비우)로, 폴란드-리투아니아의 공녀였다.

빌헬름 왕자보다 여섯 살 연하였던 엘리자는 미모가 아름답기로 유명했는데, 두 사람은 10대 때 서로 사랑에 빠져 결혼을 약속했지만 결국 커다란 장벽을 극복하지 못했다. 엘리자의 아버지 쪽 선조에 문제가 있어 프로이센 왕 추정 상속인의 아내가 되기에는 자격이 부족하다는 이유에서였다.

무슨 일이 있어도 엘리자와 결혼하고 싶었던 빌헬름은 여동생이 출가한 러시아 로마노프가에 부탁해 엘리자를 양녀로 삼은 뒤 형태를 갖춰 결혼하는 방법도 모색했지만, 궁정 반대파가 방해했다. 처음에는 찬성하던 아버지 '부정사왕'도 결국 결혼 무효를 선언할 수밖에 없었다. 빌헬름 왕자의 오랜 인내는 결실을 맺지 못한 채 어쩔 수 없이 엘리자와 헤어져야만 했다. 그의 나이 32세 때였다.

이로부터 불과 수개월 후 정략결혼이 결정됐다. 상대는 나이 18세의 작센 바이마르 공국의 공녀 아우구스타였다. 그녀는 프로이센 왕자의 연애 스토리를 이미 알고 있었다(이웃 나라 중 모르는 사람은 없었다). 그녀는 어떤 마음으로 결혼을 결심했을까? 당장은 사랑이 없어도 함께 살다 보면 사랑이 싹트리라 믿었을까? 아니면 정략결혼의 비정함

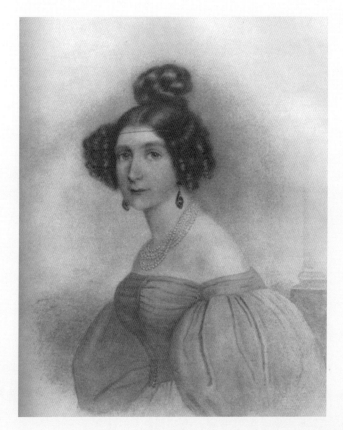

엘리자 라지빌

을 이해하고 내린 결단이었을까?

어느 쪽이든 갓 결혼한 신부에게 승산은 없었다. 게다가 남편이 사랑하는 엘리자가 얼마 뒤 결핵에 걸려 30세의 나이로 세상을 떠나자, 빌헬름은 엘리자의 죽음을 어머니와 죽음과 동일시했다. 그의 마음속에서 엘리자는 이상적인 아내가 됐고, 눈앞에 있는 현실의 아내는 점점 멀어져갔다.

부부는 1남 1녀를 낳았지만 옆에서 보기에도 부부관계는 냉랭했던 듯하다. 빌헬름의 책상 위에는 왕자 시절부터 죽을 때까지 늘 엘리자의 미니어처 초상이 자리하고 있었다.

60세가 넘어도 여전히 왕태자

'넙치', 즉 프리드리히 빌헬름 4세가 즉위했을 때 남동생인 빌헬름은 43세였다. 빌헬름의 입지는 꽤 가혹했다. 형인 왕에게 아들이 있었다면 그는 좀 더 자유롭게 살 수 있었을 테지만, 그럴 가능성은 진작에 없었다(제7장 참고). 이로써 빌헬름은 왕자에서 왕태자가 됐고, 언제 무대에 서게 될지 모르지만 늘 만반의 준비를 하고 대기해야 하는 '대역' 신세가 됐다. 부왕의 대역이라면 나이 차가 커서 그나마 나을

텐데, 형과는 겨우 한 살 반밖에 차이가 나지 않았다. 그렇다면 영원한 대역, 아니 대역인 채로 죽을 가능성마저 있지 않은가?

성격에 따라 다르겠지만 왕태자와 황태자, 또는 그 남동생이 겪는 내적 갈등은 매우 심한 듯하다. 이를테면 영국의 빅토리아 여왕은 18세부터 64년 동안이나 왕좌에 있었기에 장남 에드워드는 60세가 다 되어서야 왕이 됐다. 모자 관계가 최악이라서 그랬는지 어머니 서거 소식을 듣고 아들이 건배를 들었다는 소문마저 있다. 이런 불효자였기 때문일까? '만년 왕태자'에서 겨우 벗어났지만, 에드워드가 왕관을 쓴 기간은 단 9년에 불과했다(《명화로 읽는 영국 역사》 참고).

또 한 가지 사례가 있다. 합스부르크가의 프란츠 요제프에게는 두 살 어린 남동생 막시밀리안이 있었다. 형에게 자식이 태어나기 전까지 그는 황태자였지만, 아이가 태어나자 그 자리는 갓 태어난 조카의 것이 됐다. 막시밀리안은 이로써 자유의 몸이 됐다고 생각하지 않았다. '왜 형보다 조금 늦게 태어났을 뿐인데 이토록 큰 차이가 생겨야 한단 말인가?' 하며 이를 갈았다. 그는 최고가 되고 싶었던 것이다. 그래서 멕시코 황제라는 수상한 지위에 달려들었다가 이국에서 총살형을 당하는 악운을 불러들이고 만다(《명화로 읽는 합스부르크 역사》 참고).

빌헬름 왕태자의 입장은 막시밀리안과 비슷했다. 그는 형보다 용모는 물론이고 군인으로서의 재능도 뛰어났다. 이는 자타 모두가 인정하는 사실이었기에 젊을 때는 복잡한 감정을 품을 수밖에 없었다.

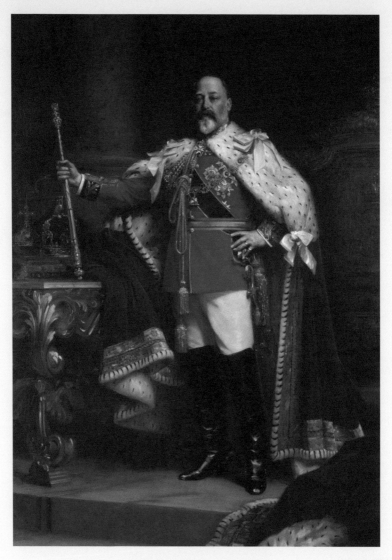

루크 필데스, 〈에드워드 7세〉(1902년)

형이 동생을 질투하듯이 동생 역시 형이라는 이유만으로 왕이 된 형을 질투했다. 그러나 현실에서는 형이 유리했다. 왕위 계승권은 흔들리지 않기 때문이다.

빌헬름은 왕족의 의무로 군대에 들어가 나폴레옹전쟁에서 싸웠고, 프로이센의 모든 국민이 그러하듯 프랑스를 싫어했다. 전쟁이 끝난 후에는 군인으로서, 또 외교관으로서 왕인 형을 도왔지만 3월혁명으로 봉기한 민중의 집중 공격을 받자 일시적으로 망명했다(제7장 참고). 이때 처자식을 두고 도망친 일로 열등감을 느끼게 된다. 이 일로 혁명파를 향한 분노가 점점 거세졌고, '대역'에 불과한 현실에 대한 불만도 쌓여만 갔다. 이미 그의 나이 50세를 넘기고 있었다.

프리드리히 대왕을 존경해 그의 저서 《나의 시대의 역사》를 반복해 읽었던 빌헬름은 자기 인생은 구멍투성이고 대왕처럼 회고록을 쓸 수도 없다며 운명을 저주했다. 지금껏 해온 일은 임명과 사찰, 열병과 원정, 비상사태 대응과 훈장 수여뿐이라고 탄식하며 60세가 되면 은퇴해야 할지 진지하게 고민할 정도였다.

이렇게 50대가 끝났다. 마인츠 연방 요새 총독이라는 지위는 있었지만, 왕태자라는 사실에는 변함이 없었다.

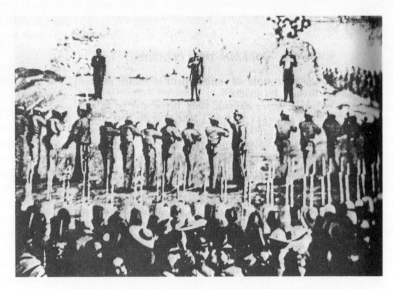

멕시코 케레타로 언덕에서 총살되기 직전의 막시밀리안을 촬영한 사진

비스마르크의 등장

빌헬름 1세는 만년운이 좋았다. 은퇴를 고려하던 61세에 왕이 쓰러져 섭정을 맡았는데, 3년 후 그의 나이 64세인 1861년 초에 왕이 붕어한다. 마침내 왕관을 손에 넣은 빌헬름 1세(재위 1861~1888년)는 이후 10년간 프로이센의 마지막 왕으로서 프로이센을 통치했고, 여기서 멈추지 않고 20년 가까이 초대 독일 황제로 군림했다(이로써 회고록은 충분하리라).

그런데 빌헬름 1세가 프로이센 왕으로 즉위하고 몇 개월 후, 휴양지 바덴바덴에서 암살 미수 사건이 발생했다. 우크라이나 출신 대학생이 스치듯 지나가면서 등 뒤에서 소형 권총을 쏜 것이다. 탄알은 목덜미를 스쳤을 뿐 출혈도 없었다("얼얼했다"고 한다). 젊은이는 도망치지도 못하고 그 자리에서 체포됐다. 당시 범행 성명이 적힌 종잇조각을 소지하고 있었는데, "빌헬름 1세로는 독일 통일을 이룰 수 없기에 사살했다"라고 적혀 있었다. 왕권신수설 신봉자였던 빌헬름 1세는 사건이 미수에 그친 것을 신의 뜻이라 여기며 자신감을 얻었다. 그리고 프로이센을 혁명파의 손에 넘겨서는 안 된다고 생각했다.

여기서 프리드리히 대왕에 버금가는 프로이센 사상 최대의 스타가 탄생한다. 빌헬름 1세가 아니다. 바로 빌헬름 1세를 끝까지 보좌

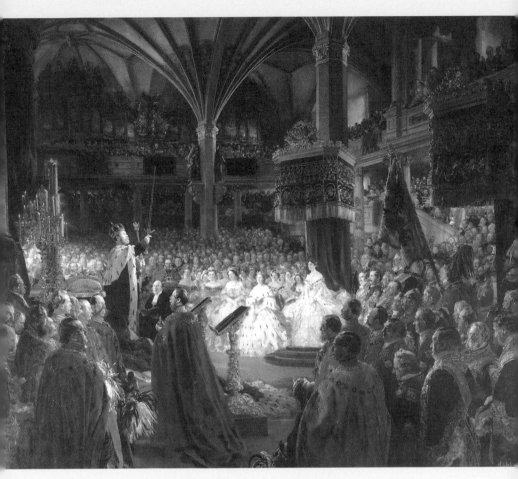

아돌프 폰 멘첼, 〈빌헬름 1세의 대관식〉(1861년)

한 중신이자 독일제국을 창설한 오토 폰 비스마르크다. 사실 빌헬름 섭정 시절에도 반대파의 방해를 제거해준 이들 중에 비스마르크가 있었다. 다만 당시 비스마르크는 프랑크푸르트 의회의 프로이센 대표에 불과했고, 정치적으로도 핵심 위치에 있지 않았다. 그런데도 재상에 임명된 이유는 여론을 무시한 왕의 군비 확대 정책을 과감히 밀어붙일 만한 신하가 비스마르크밖에 없었기 때문이다. 다시 왕성해진 사회주의 운동을 억제할 수 있는 사람도 비스마르크뿐이었다.

융카(지주 귀족) 출신의 비스마르크는 뼛속까지 반혁명, 왕정 유지파인 리얼리스트였다. 그는 프로이센 주도의 독일 통일을 최대 목표로 내걸었다. 이는 독일 민족을 대표하고 있던 오스트리아 합스부르크를 '외국'으로 배제하는 일이었다. 비스마르크의 목표는 빌헬름 1세의 생각과 일치했다. 이렇게 해서 65세의 노왕과 47세의 철혈재상에 의한 영광의 이인삼각 시대가 시작됐다. 두 사람은 때때로 격렬하게 대립하기도 했지만, 빌헬름 1세가 붕어하는 날까지 이인삼각의 띠를 풀지 않았다.

비스마르크의 별명 '철혈'은 그가 재상에 취임한 1862년에 한 연설에서 나온 말이다. 비스마르크는 연설에서 "독일은 프로이센의 자유주의가 아닌, 그 실력에 기대하고 있다. (중략) 현재의 큰 문제는 말이나 다수결로 결정할 수 있는 문제가 아니다. (중략) 오직 철과 피로 결정지어야 한다"고 전했다.

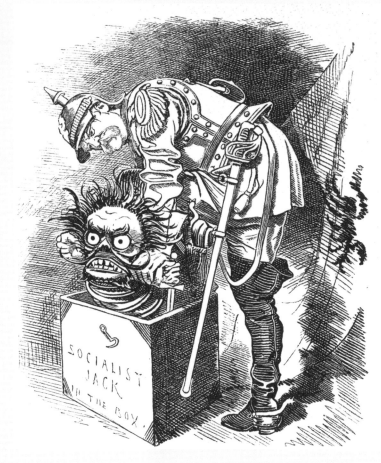

사회주의자들을 상자에 쑤셔 넣고 있는 비스마르크 풍자화(1878년 영국 풍자지 〈펀치〉에서)

그리고 이 연설을 한 지 불과 2년 뒤 프로이센은 "정치 실력 테스트 겸(비스마르크의 말)" 덴마크와 전쟁을 벌인다. 난공불락이라 여겨졌던 뒤펠 요새 함락 후 베를린에서 승전 축포를 쏘아 올렸는데, 무려 약 반세기 만의 승전이었다(너무 오랜만이라서 몇 발을 쏘아야 하는지 바로 아는 사람이 없었다고 한다).

이 전쟁에서 프로이센은 오스트리아와 동맹을 맺었지만, 다음 적은 오스트리아임을 비스마르크는 이미 알고 있었다.

KINGDOM OF PRUSSIA

빌헬름 1세는 10년간 프로이센의
마지막 왕으로서 프로이센을 통치했고,
20년 가까이 초대 독일 황제로 군림했다.
왕권신수설 신봉자였던 빌헬름 1세는
프로이센을 혁명파의 손에 넘겨서는
안 된다고 생각했다.

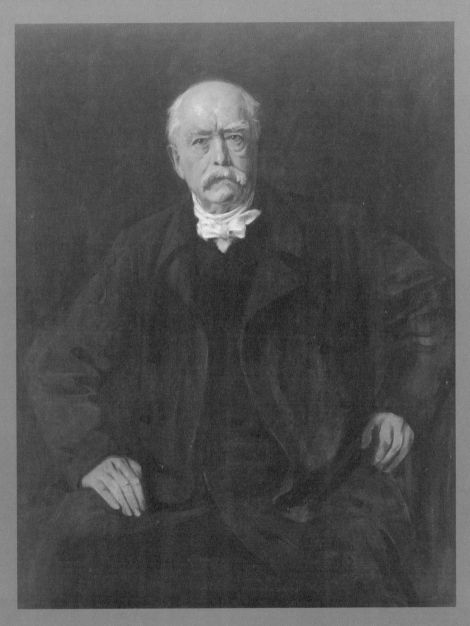

1879년, 유채, 베를린 독일역사박물관, 121×96.5cm

제9장

프란츠 폰 렌바흐,
비스마르크

Kingdom of Prussia

압도적 카리스마의 소유자

비스마르크의 초상화나 사진은 많다. 그중에서도 '귀공자 화가'라는 별명을 가진 부유층 출신의 프란츠 폰 렌바흐는 60대부터 만년에 이르는 비스마르크 후작의 정장, 평상복, 군복 차림을 비롯해 모자를 쓰지 않은 모습, 철모나 중절모자를 쓴 모습, 당당히 서 있는 모습, 피곤하게 앉아 있는 모습 등 실로 다양한 모습의 초상을 그렸다. 〈비스마르크〉는 64세 때 모습이다.

목에 흰색 손수건을 두르고 두툼한 평상복 차림으로 의자에 앉아 있는 비스마르크는 손을 무릎에 얹고, 정면으로 감상자를 응시하고 있다. 벗겨진 머리에 얼마 남지 않은 백발, 이마 깊이 팬 한 줄의 주름, 굳게 다문 입, 아직 눈썹은 회색이지만 곧 콧수염처럼 하얗게 세어 처질 것이다.

이 무렵 비스마르크는 과도한 업무와 폭음, 폭식으로 몸 상태가 좋지 않았는데도, 눈빛만은 여전히 상대를 압도할 듯 날카롭다. 그리고 지금이라도 당장 일어설 태세다. 일어서면 그 거구(키 190센티미터에 몸무게 100킬로그램)에 압도되리라. 더욱이 젊은 시절부터 수십 번이나 결투를 치른 용사라 온몸이 상처투성이다. 그 자신감과 위엄을 당할 자가 아무도 없었다. 빌헬름 1세조차 비스마르크 '밑에서' 황제로 '일하

는' 것이 얼마나 힘든지 농담 반 진담 반으로 푸념한 적이 있으며, 영국 외무대신 등은 뒤에서 '프로이센 왕 비스마르크 1세'라고 불렀다.

패권 다툼

시간을 앞으로 돌려보자. "정치 실력 테스트 겸" 일으킨 덴마크와의 전쟁은 1864년, 비스마르크가 49세 때의 일이다(아직 머리도 검었다). 앞 장에서 서술한 대로 그는 이미 다음 순서로 오스트리아를 조준하고 있었다. 오스트리아 합스부르크가의 가주 프란츠 요제프는 비스마르크보다 열다섯 살이나 젊고 그의 곁에는 '궁정 유일의 남자'라 불리는 어머니 조피 대공비도 있었지만, 통일 독일을 둘러싼 패권 다툼에서 철혈재상의 적수로는 어림도 없었다.

사실은 10년 전쯤에 조피가 호엔촐레른가 혈통의 공녀(선왕의 조카딸)를 프란츠 요제프의 비로 삼으려고 타진한 적이 있었는데, 프로이센 측이 거절해 무산됐다(이후 우여곡절을 거쳐 유럽 최고의 미녀 왕비 엘리자베트가 탄생하게 된다). 만약 오스트리아 합스부르크가와 프로이센 호엔촐레른가의 혼인이 성사됐다면 유럽의 역사는 바뀌었을까? 같은 독일어를 사용하는 동포끼리의 동족상잔과 같은 프로이센-오스트리아

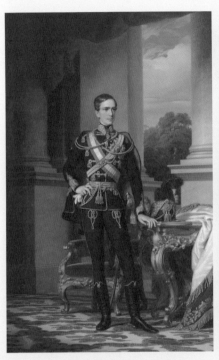 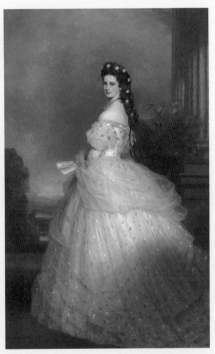

미클로스 바라바스, 〈프란츠 요제프〉 프란츠 사버 빈터할터, 〈엘리자베트 황후〉
(1853년) (1865년)

전쟁은 피할 수 있었을까? 아마 그렇지 않았으리라. 비스마르크는 자신을 '독일인'이라기보다 '프로이센인'이라고 생각했고, 프로이센 중심의 독일 통일국가를 실현하기 위해서라면 오스트리아가 됐든 독일 영방이 됐든 전쟁을 일으키는 데 아무 망설임이 없었다. 아니, 오히려 프란츠 요제프를 도발해 전쟁을 유도했다.

1866년에 접어들자 명문 합스부르크제국과 신흥 프로이센 왕국이 일촉즉발의 상황임은 누구의 눈에도 자명했다. 합스부르크에는 작센 왕국, 바이에른 왕국, 하노버 왕국 등이 붙었고, 프로이센에는 이탈리아 왕국, 브라운슈바이크 공국 등이 힘을 보탰다. 양국이 가장 경계한 프랑스는 중립을 지켰는데, 오스트리아가 승리하면 라인강 왼쪽 연안을 할양받기로 밀약을 맺었기 때문이다. 비스마르크도 지지 않고 넌지시(슬쩍 비치기만) 같은 제안을 해서 어부지리를 노리는 프랑스의 개입을 억제했다(이러한 유럽 외교의 노련함이 그저 놀라울 뿐이다).

빌헬름 1세는 프로이센 주도의 독일 통일을 바라고는 있었지만 전쟁이 아닌 외교적으로 해결하길 원했기에 비스마르크와 격렬한 논쟁을 벌인 이야기는 유명하다. 그러나 결국 지금껏 그래왔듯 비스마르크의 의견에 따랐고, 이후로도 그러했다. 두 사람은 성격이나 사고방식이 정반대라 잘 맞지 않았고 우열을 가리기 힘들 정도로 완고한 탓에 충돌이 잦았지만, 그럼에도 서로를 진심으로 신뢰했다. 그렇기에 마지막까지 서로를 떠나지 않았다.

쾨니히그레츠 결전과 그 후

프로이센-오스트리아전쟁은 1866년 6월, 프로이센의 선전포고와 함께 시작됐다. 그런데 전쟁 한 달 전에 비스마르크 암살 미수 사건이 있었다. 비스마르크가 운터 덴 린덴 대로를 산책하고 있을 때 남독일의 한 대학생이 비스마르크를 향해 총을 쐈는데, 운 좋게 맞지 않았고(앞 장에 나온 빌헬름 1세 암살 미수 사건이 떠오른다) 오히려 범인이 비스마르크에게 잡히고 말았다.

당시 신문에 거구의 재상이 상대의 오른쪽 손목을 간단히 꺾어 올리는 삽화(171쪽 그림)가 실렸다. 학생은 무기를 소지하고 있었는데도 비스마르크의 박력에 완전히 눌렸다. 비스마르크는 이 사건이 프로이센-오스트리아전쟁의 전초전이라고 생각했던 것 같다. 그는 승리를 예감했다. 압도적인 공업력으로 생산한 무기로 이 삽화에서처럼 적의 손목을 비틀어버리겠다고 마음먹었다.

전쟁은 비스마르크가 예상한 대로였다. 빌헬름 1세와 함께 오랫동안 군비를 증강해온 노력의 결실은 컸다. 총 하나만 봐도 프로이센은 1분 동안 7발을 쏠 수 있는 신식인 데 반해 오스트리아는 2발밖에 쏘지 못하는 구식이었다. 군대 이동도 프로이센은 철도를 이용했고, 적은 다민족국가라서 동원에도 애를 먹었다. 몇몇 전투에서 차례차례

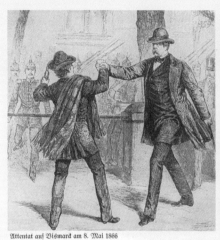

Attentat auf Bismarck am 8. Mai 1866

비스마르크 암살 미수 사건

재상 비스마르크(왼쪽)와 참모총장 몰트케(오른쪽)

승리한 프로이센은 참모총장 몰트케(훗날 '근대 독일 육군의 아버지'라 불린다)의 지휘 아래 19세기 최대의 전투로 유명한 쾨니히그레츠전투에서 오스트리아제국을 철저히 박살 냈다.

쾨니히그레츠전투와 관련해 대강의 숫자를 살펴보자. 프로이센 측 전력 22만, 대포 700문(門), 사망자·행방불명자 2,200명, 말 950두 손실. 상대편 오스트리아 측 전력 21만, 대포 650문, 사망자·행방불명자 1만 3,000명, 포로 2만 2,000명, 말 6,000두 및 대포 110문 손실(오스트리아의 승리를 예상했던 프랑스는 결과에 경악했다). 어쨌든 쾨니히그레츠전투를 계기로 프로이센-오스트리아전쟁은 종결됐다. 불과 7주간의 공방이었다.

이후 오스트리아 합스부르크가의 행보를 살펴보자. 이미 나폴레옹전쟁으로 신성로마제국은 해체됐고, 나폴레옹 이후 열린 빈 회의에서 독일 연방(독일 각 영방 연합체) 맹주 자리를 받아 겨우 체면은 유지했지만, '해가 지지 않는 나라'이던 시절에 비하면 갓 수확한 싱싱한 포도가 말린 포도로 전락한 것이나 다름없었다. 게다가 이번 전쟁에서 패하면서 독일 통일 주도권은커녕 완전히 내팽개쳐진 꼴이 됐으니 위신은 땅에 떨어지고 말린 포도의 단맛조차 사라져버렸다고 모두가 생각했지만, 과연 600년 이상 이어온 명가의 끈기는 우습게 볼 게 아니었다.

합스부르크가는 속국 헝가리를 왕국으로 독립시켜 새로운 동군연

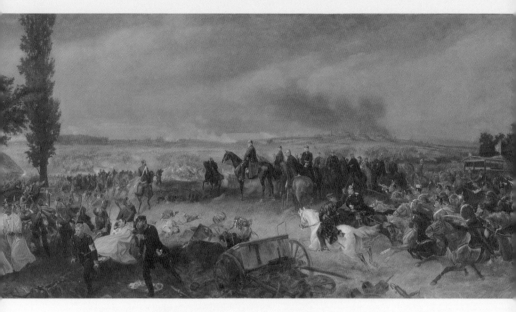

게오르크 블라이프트로이, 〈쾨니히그레츠전투〉(1869년)

쾨니히그레츠는 현재 체코의
흐라데츠크랄로베라는 도시다.

합을 이룬 후, 오스트리아 황제가 헝가리 왕을 겸하는 대담하고 기발한 행동에 나섰다. 다행히 엘리자베트 왕비가 이전부터 헝가리와 친하게 지낸 덕분에 헝가리도 그녀를 향한 애정이 남달랐다. 이리하여 오스트리아-헝가리 이중 제국이 발족한다. 프란츠 요제프와 엘리자베트는 헝가리의 왕과 왕비로 등극했고, 이로써 합스부르크가 황혼의 희미한 빛은 이후 반세기나 더 이어지게 된다(《명화로 읽는 합스부르크 역사》 참고).

한편 프로이센은 늙은 두목을 쫓아낸 젊은 늑대처럼 기세등등했다. 프로이센-오스트리아전쟁 이듬해에 22개의 독일 각 영방과 연합, 아니 실질적으로는 병합한 '북독일 연방'을 결성하고 연방 주석에 빌헬름 1세가 취임했다. 황제라고 칭하지 않은 이유는 아직 완전한 독일 통일은 아니었기 때문이다.

연방 재상이 된 비스마르크는 이미 다음을 내다보고 있었다. 북독일 연방에 포함되지 않은 바이에른 왕국, 뷔르템베르크 왕국, 바덴 대공국, 헤센 대공국 등과는 일단 동맹을 맺었지만, 조만간 통일 독일에 끌어들일 생각이었다. 이들 남부는 가톨릭이라서 오스트리아 쪽에 더 친밀감이 컸다. 특히 바이에른 비텔스바흐가는 합스부르크가와 혼인도 빈번했다(조피 대공비, 엘리자베트 왕비 모두 비텔스바흐가 출신). 북과 남의 주민은 기질도 달라서 남부는 프로이센에 먹히면 종교를 버리는 건 물론이고 고유의 문화도 잃게 되지 않을까 우려했다(비스

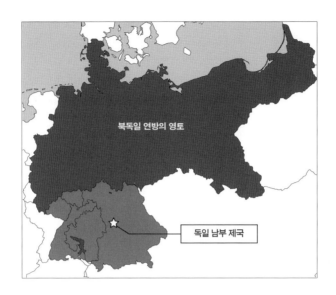

마르크에게 그러한 의도가 없었음은 역사가 증명한다. 현재도 프로테스탄트인 북쪽

은 소박하고, 가톨릭인 남쪽은 화려하다는 대강의 차이는 여전하다).

　이러한 남부가 프로이센보다 더 싫어하는 나라가 있었다. 바로 프

랑스다. 나폴레옹은 사라졌지만 나폴레옹의 조카가 나폴레옹 3세로

군림하고 있었다. 야심가인 그는 선거로 공화국 대통령이 됐으면서

도 쿠데타를 일으켜 프랑스 황제가 됐다. 행여 백부를 좇아 유럽에

적의를 드러내지 않을까 하는 그를 향한 의심이 끊이지 않았다.

　비스마르크에게도 프랑스는 방해꾼이었다. 아니, 프랑스야말로 최

대의 적이었다. 끊임없이 뒤로 손을 써서 독일 통일을 방해하고 있었

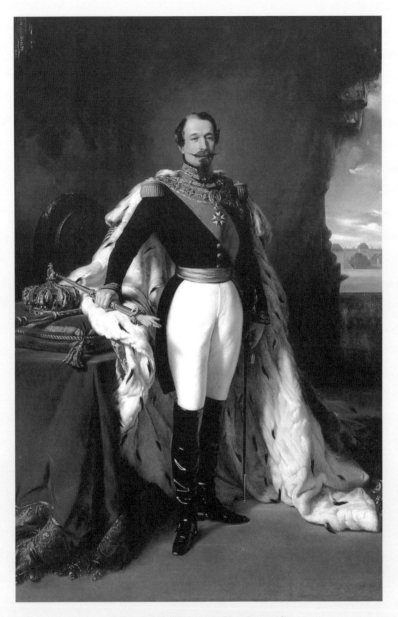

프란츠 사버 빈터할터, 〈나폴레옹 3세〉(1855년)

다. 그런 주제에 정면으로 싸울 용기는 없었다. 싸우면 질 게 뻔하다는 걸 알고 있었기 때문이다. 프랑스군은 오스트리아군보다 약했고, 특히 최근에는 멕시코 출병으로 전력이 한층 떨어진 상태라 비스마르크는 이 기회를 어떻게든 전쟁으로 연결하고 싶었다. 독일 남부 각국도 프로이센-프랑스전쟁이 발발하면 북독일 연방 쪽에 붙을 수밖에 없다. 그러면 전쟁 후에는 통일 독일에 흡수되는 것을 거부할 수 없다. 미래는 개전 여부에 달려 있었다.

그러나 빌헬름 1세는 강하게 반대했다. 정당한 이유 없이 프랑스와 싸우다니 절대 허락하지 않겠다고 말했다. 하지만 말을 바꾸면 정당한 이유만 있으면 허락하겠다는 의미도 된다. 그렇다면 프랑스가 싸움을 걸어오게 하면 된다. 어떻게 해야 나폴레옹 3세가 선전포고를 할지 고민할 때였다. 단, 고민 중에도 전쟁 준비는 게을리하지 않았다.

북독일 연방이 생기고 딱 3년째인 1870년 여름, 드디어 비스마르크에게 천재일우의 기회가 찾아온다.

엠스 전보 사건

발단은 에스파냐다. 2년 전 여왕 이자벨 2세(프랑스 부르봉가 출신)가 쿠데타로 나라에서 쫓겨난 후 왕위가 비어 있었는데, 1870년 6월 호엔촐레른가 방계의 인물이 새 왕 후보에 오른 것이다(아무래도 비스마르크의 이면공작이었던 듯하다).

프로이센의 세력 확대를 두려워하던 프랑스는 맹렬히 항의했다. 그러자 빌헬름 1세는 비스마르크와 상의도 없이 선뜻 항의를 수용했고, 새 왕 후보에서도 사퇴를 표명해버렸다. 애당초 정세가 불안한 에스파냐 따위는 차지하고 싶은 마음도 없었다. 여기서 끝났으면 비스마르크의 공작 실패로 마무리가 됐을 텐데, 일이 생각대로 되자 우쭐해진 프랑스가 끈덕지게 물고 늘어졌다.

7월, 빌헬름 1세가 독일 서남부의 휴양지 바트 엠스에서 휴가를 보내고 있었는데 프랑스 대사가 왕에게 알현 신청을 했다. 그리고 앞으로 두 번 다시 호엔촐레른가에서 에스파냐 왕위 후보자를 내지 않겠다는 문서를 나폴레옹 3세에게 보내달라고 요구하는 것이 아닌가? 요구가 요구인 만큼 왕도 대사에게 정중히 "절대라는 약속은 하기 어렵다"라며 거절했다. 그리고 바로 수도 베를린으로 일의 전말과 향후 처리 방법을 비스마르크에게 일임한다는 취지의 전보를 보냈다

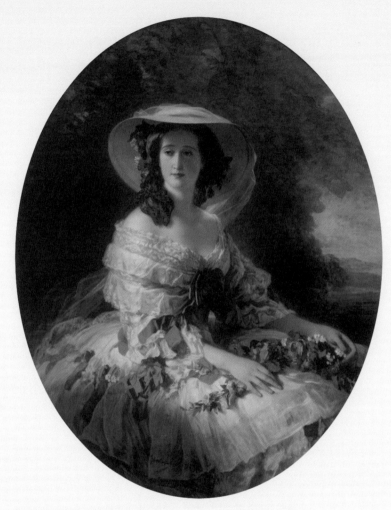

프란츠 사버 빈터할터, 〈나폴레옹 3세 비 외제니〉(1857년)

(앞부분은 왕의, 뒷부분은 시종장의 글귀). 엠스에서 전보가 도착했을 때 비스마르크는 몰트케 등과 만찬 중이었다. 역시 '외교의 마술사'라 불릴 만하다. 비스마르크는 이 전보의 이용 가치를 즉시 간파했다. 이걸로 양 국민의 전쟁 열의에 불을 붙일 수 있겠다고 생각했다. 곧바로 글귀 중 "(이미 후보자는 사퇴했으므로) 나는 이 이상 할 말이 없다"라는 표현을 "이제 두 번 다시 대사 접견을 하지 않을 것이며, 대사에게 이 이상 할 말이 없다"라고, 누가 봐도 프랑스 측의 오만함에 왕이 격분하고 있는 것처럼 고쳐서 즉시 신문에 실었다.

다음 날은 7월 14일, 프랑스혁명 기념일이었다. 신문 기사를 접한 프랑스는 온 나라가 분노에 휩싸였다. 프로이센 왕이 대사에게 굴욕을 줬다고 말이다. 그리고 당연히 프로이센도, 더 나아가 바이에른 등 남부 각 영방까지 분노로 들끓었다. 우리 노왕에게 프랑스는 대체 무슨 결례란 말인가!

나폴레옹 3세의 아내 외제니는 (에스파냐 출신이기에 더더욱) 예전부터 독일전쟁 찬성론자였다. 건강관리를 소홀히 한 탓에 몸 상태가 나빠져 전쟁은 피하고 싶다는 남편을 끈질기게 설득하던 참이었는데, 이제 국민의 거센 파도와 같은 분노까지 등에 업었으니 더욱 목소리를 높였다. 한편 빌헬름 1세의 아내 아우구스타는 오래전부터 비스마르크를 싫어하는 티를 감추지 않았으며, 아무리 국민이 아우성쳐도 전쟁은 안 된다는 의견이었다. 한 통의 전보가 일으킨 전말에 당황해하

는 남편에게 아우구스타는 끝까지 전쟁 회피를 호소했다.

각자의 생각이야 어찌 됐든 국가 운명의 톱니바퀴를 멈출 수 있는 사람은 이제 아무도 없었다. 한시가 급하다는 듯 며칠 후 프랑스는 프로이센에 선전포고를 했다. 프로이센-프랑스전쟁을 알리는 징 소리가 멀리 퍼졌다.

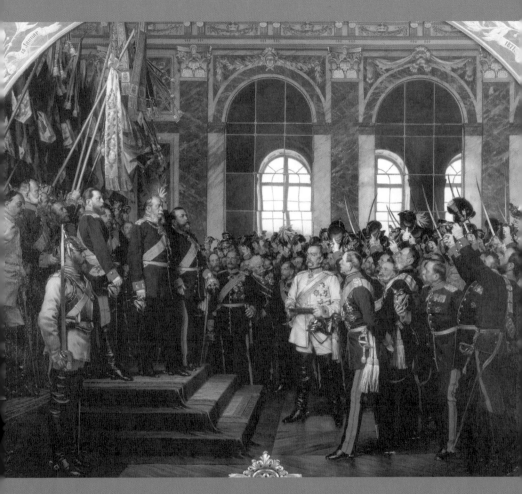

1885년, 유채, 비스마르크박물관, 167×202cm

제10장

안톤 폰 베르너,
독일 황제 즉위식

Kingdom of Prussia

승리의 노래

우선 아돌프 폰 멘첼의 작품 〈빌헬름 1세, 전선으로 출발〉을 보자. 빛나는 여름 햇살 아래, 운터 덴 린덴 대로를 의장 마차가 천천히 지나간다. 73세의 빌헬름 1세는 군복 차림이고, 옆자리의 왕비는 프로이센-프랑스전쟁을 막지 못한 분통함과 비스마르크를 향한 분노 때문인지 손수건으로 눈자위를 누르고 있다. 배웅하는 중·상류 계층의 사람들은 직립 부동자세로 경례하거나 손수건이나 모자를 세차게 흔들며 깊이 경애하는 노왕의 무사를 진심으로 기원한다. 당시 유럽에서 가장 강대하다고 여겨지던 프랑스를 과연 이길 수 있을까……?

하지만 이 그림에서 자국의 운명을 걱정하는 기색은 조금도 느껴지지 않는다. 푸르게 우거진 보리수 가로수의 나뭇잎도, 호사스러운 호텔과 가게마다 장식된 색색의 프로이센 국기, 북독일 연방 깃발과 적십자 깃발도 밝고 힘차게 나부끼는 모습이 마치 웃고 있는 듯하다.

그도 그럴 것이 화가가 이 작품을 그린 시기는 프로이센이 압도적인 대승리를 거둔 해였다. 붓도 기뻐 춤추는 것이리라. 그리고 이듬해에는 동시대를 대표하는 작곡가 브람스가 합창곡 〈승리의 노래〉를 초연했다(참고로 브람스는 자신의 방에 베토벤의 흉상과 비스마르크의 사진을 걸어두었다).

아돌프 폰 멘첼, 〈빌헬름 1세, 전선으로 출발〉(1870년)

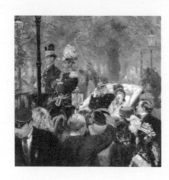

빌헬름 1세 부부의 모습 확대도

용의주도한 비스마르크

앞 장에서 다룬 대로 비스마르크는 몇 년 전부터 참모총장 몰트케와 함께 프랑스전쟁을 준비 중이었다. 온갖 수단을 동원해 독일 통일을 방해하는 프랑스를 어떻게 해서든 거꾸러뜨려야 했다. 이에 관광객으로 가장한 프로이센의 스파이가 프랑스 각지의 전장이 될 만한 곳을 돌며 몰래 조사했으며, 철도망, 무기와 탄약, 병사, 병참(후방 지원부대) 모두 만전을 기했다. 프랑스만 아무것도 몰랐다.

나폴레옹 3세는 자군의 능력을 과대평가하며 적을 깔보았다. 깔보기는 했지만 개전에 소극적이었던 이유는 지병인 방광염이 악화돼 건강 상태에 전혀 자신이 없었기 때문이다. 그러나 왕비 외제니를 필두로 나라 전체가 "베를린으로, 베를린으로!"라고 열광하자 더 이상 버틸 방도가 없었다. 전쟁이 아니더라도 계속된 실정 탓에 정권은 이미 기울고 있었다. 빌헬름 1세보다 3일 빠른 1870년 7월 28일, 프랑스 황제는 무거운 허리를 일으켜 출진했다.

초전(소규모 국지전)에서는 프랑스가 승리했으나 이것이 처음이자 마지막이었고, 이후는 거침없이 밀고 들어오는 프로이센의 기세에 밀리기 바빴다. 총격전이 벌어지자 병기 성능 차이는 제쳐두고라도 프로이센의 거무스름한(보호색 역할을 했다) 군복에 비해 프랑스 군복

피에르 조르주 잔니오, 〈총화의 전선〉(1881년)

이 지나치게 화려해서 눈에 확 띄었다. 감색 상의에 붉은색 바지였는데, 화려한 붉은색은 더할 나위 없이 좋은 표적이 됐다.

선전포고한 지 약 6주도 안 돼 프로이센군은 나폴레옹 3세가 이끄는 군대를 바짝 추격했고, 마침내 스당 요새에 틀어박혀 있던 프랑스 군대를 포위한 뒤(스당전투), 사방의 산 정상에 배치한 크루프 포로 맹공격을 퍼부었다(크루프사는 철도업·병기 제조업에서 오랜 역사를 자랑하는 대재벌로, 현재는 티센사와 합병해 거대 기업 티센크루프사가 됐다).

스당전투는 불과 하루 반 만에 끝났다. 나폴레옹 3세는 8만 3,000명의 장병과 함께 항복했다. 이러한 사태를 우려했던 한 측근은 포위되고 얼마 안 돼 나폴레옹 3세에게 "여기서 총을 맞고 돌아가시면 제정(帝政)은 지킬 수 있습니다"라고 진언했다고 한다. 또 파리에서 궁정을 지키던 외제니 왕비도 황제가 포박됐다는 소식을 듣고 "거짓말입니다. 남편은 분명 전사했을 것입니다"라고 외쳤다고 한다. 진위가 불분명하긴 하나 이러한 이야기가 전해지고 있다는 사실 자체만으로도 정치적으로 올바른 선택이 무엇이었는지, 또는 사람들이 무엇을 원하고 있었는지 추측이 된다.

평소 평판이 좋지 않았던 황제가 화려하게 전사하고 황태자가 제위를 이었다면 보나파르트 왕조도 얼마간 명맥을 유지했을 수도 있다. 그러나 나폴레옹 3세는 요새에서 나와 적진을 향해 돌진하지 않았고, 불명예스럽기 짝이 없게도 포로 신세가 됐다. 이후 외제니는

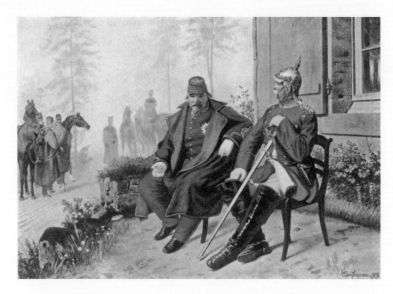

빌헬름 캄프하우젠, 〈비스마르크의 포로가 된 나폴레옹 3세〉(1878년)(비스마르크가 오른쪽)

망명했고, 실질적으로 이 단계에서 프로이센-프랑스전쟁은 끝났으며, 프랑스 제2제정도 붕괴했다.

독일인 화가 캄프하우젠이 스당전투 직후의 비스마르크와 나폴레옹 3세를 그린 그림을 보자. 넋이 나간 듯한 얼굴로 축 늘어져 뭔가 해명 중인 것처럼 보이는 나폴레옹 3세와 달리, 군모 피켈하우베(정수리에 뾰족한 창이 달린 투구)를 쓴 비스마르크에게서는 일말의 동정이나 공감도 찾아볼 수 없다. 등을 꼿꼿이 펴고 지팡이 대신 장검 자루에 손을 얹은 채 차갑게 상대를 바라보고 있다. 몸소 암살자를 굴복시킨 경험이 있는 철혈재상에게 순순히 포로가 된 적의 황제 따위는 경외할 가치도 없다는 걸까?

이후 빌헬름 1세와 나폴레옹 3세의 회견이 열렸다. 패자의 마음이야 당연히 무거웠을 테지만, 승자도 패자 못지않게 마음이 무거웠던 듯하다. 빌헬름 1세는 조심스레 동정을 표하며 위로하는 자세로 나폴레옹 3세를 대했다. 자칫하면 내가 저 처지가 될 뻔했다는 생각과 함께 왕이나 귀족끼리 느끼는 독특한 연대감도 있었으리라. 이것이 군주와 신하의 입장 차다.

독일제국 탄생

결국 나폴레옹 3세도 영국으로 망명하고, 프랑스에는 임시 정부가 수립돼(후에 공화국이 된다) 프로이센과의 교섭에 임했다. 그리고 이듬해인 1871년 1월, 프로이센군은 드디어 의기양양하게 베르사유궁전을 점령한 후 '거울의 방', 즉 부르봉 왕조 태양왕 루이 14세의 부귀영화를 상징하는 곳에서 독일제국 즉위식을 거행했다. 이것이 '독일 제2제국(1871~1918년)'이다. 참고로 독일이 제정을 펼쳤다는 의미에서 제1제국은 '신성로마제국(962~1806년)'이고, 히틀러의 나치 국가를 흔히 '제3제국(1933~1945년)'이라 부른다.

자, 이제 〈독일 황제 즉위식〉을 보자. 이 작품은 독일의 역사 화가 안톤 폰 베르너의 작품이다. 거울의 방이라는 이름에 걸맞게 정면 안쪽에 천장까지 닿는 높은 거울이 늘어서 있고(아직 한 장짜리 대형 거울을 제작하는 기술이 없어서 장방형 소형 거울 여러 장을 이어 붙였다. 상부는 반원), 거울에 장교들이 받들어 올린 군모와 총검, 그리고 반대편 유리 창문 등이 비치고 있다.

여러 인물 중 단연 눈에 띄는 사람은 흰색 군복으로 전신을 감싸고 양발을 크게 벌린 채 화면 중앙에 당당히 서 있는 재상 비스마르크다. 그가 주인공인 것은 당연하다. 30년전쟁 이후 오랜 세월 소국

으로 분열되어 있던 독일을 마침내 통일 제국으로 통합한 공로자이니 말이다. 그의 오른편에는(그야말로 비스마르크의 오른팔이라고 할 만한) 몰트케가 양손을 등 뒤로 하고 새 황제를 바라보고 있다.

단 위에 서 있는 흰 콧수염과 턱수염을 기른 인물은 이제 독일 초대 황제가 된 빌헬름 1세다. 그 왼쪽에서 오른발을 한 발 앞으로 내밀고 멀리 앞을 바라보고 있는 이가 그의 장남이자 황태자(훗날의 프리드리히 3세)다. 빌헬름 1세 오른쪽에서 팔을 올리고 선창하는 사람은 바덴 대공이다.

사실은 이 즉위식 직전에 한바탕 다툼이 있었다. 프로이센 정신이 강한 빌헬름 1세로서는 프로이센이 독일제국 안으로 용해돼버리는 일이 그리 달갑지 않았다. 만약 이 황제 자리를 독일 의회가 수여하는 형식이었다면, 노왕은 끝까지 왕좌를 차버렸을 것이다. 예전에 그의 형 프리드리히 빌헬름 4세가 국민의회가 내미는 왕관을 '돼지의 왕관'이라며 거부했을 때와 동일한 심정, 요컨대 왕권신수에 대한 집착이다. 그래서 비스마르크는 이번 즉위가 의회가 아닌 향후 한 나라로 통합될 각 왕국과 대공국, 공국 등 모든 군주의 요청으로 이루어진 것으로 형태를 갖췄다(그래서 바덴 대공국 군주가 빌헬름 1세 옆에 있다). 그럼에도 황제는 적잖이 기분이 좋지 않았다고 하니 재미있다. 이와 달리 황태자는 비록 프로이센이라는 이름은 사라지지만 독일제국의 주인이 된다는 기쁨에 고양되어 있다. 호엔촐레른 왕조의 빛나는 미래

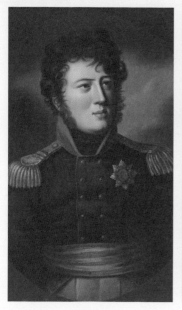

바덴 대공

자크 루이 다비드, 〈알프스를 넘는 나폴레옹〉(1850년)

를 낙관했으리라(설마 반세기도 못 가는 운명이리라고는 누가 상상이나 했을까).

독일제국 탄생의 순간을 그린 이 작품은 다비드의 〈알프스를 넘는 나폴레옹〉과 마찬가지로 호평을 받았고, 여러 버전(본인이 제작했다)이 만들어졌다. 공교롭게도 원본과 두 번째 버전은 제2차 세계대전 때 소실되었고, 이 그림은 세 번째 버전이다. 빌헬름 1세가 비스마르크의 70세 생일 선물로 증정한 덕분에 지금까지 남아 있다(현재 비스마르크박물관 소장).

전후, 그리고 이와쿠라 사절단

독일제국은 황제를 섬기는 입헌군주제 국가이자 프로이센을 중심으로 25개 국가로 구성된 연방 국가다. 각국 대표로 이루어진 연방귀족원 및 성인 남자 중심의 보통선거로 선출하는 제국 의회도 있었다. 하지만 실질적으로는 국토와 인구의 5분의 3을 차지하는 프로이센이 독일 각국을 흡수 합병한 형태였기에 황제 자리를 호엔촐레른가가 대대로 계승하는 것에 당시 아무도 이의를 제기하지 않았다. 재상도 프로이센 재상이 그대로 독일제국 재상이 됐다. 거의 비스마르크 독재와 다름없었다.

프로이센-프랑스전쟁 승리로 독일제국이 얻은 이익은 어마어마 했다. 역사적으로 독일과 프랑스의 주요 분쟁 지역이었던 풍부한 자원의 보고 알자스-로렌(엘자스-로트링겐)과 50억 프랑이라는 거대한 배상금을 받았다.

국가 공업화는 지금까지 이상으로 속도를 내 세계의 공장인 영국의 지위를 이미 위협하고 있었다. 따라잡는 것도 눈앞이었다. 때마침 적대국 프랑스는 약체화에 빠져 있었다.

비스마르크 개인적으로 보면 그는 후작 직위를 받았지만, 무엇보다 폭발하는 국민적 인기에 비스마르크 자신도 놀랄 정도였다. 그러나 잇따른 세 차례의 '비스마르크전쟁' 후에는 프리드리히 대왕이 그랬던 것처럼 노선을 명확히 바꿔 열강의 균형을 조절하는 데 힘을 쏟았고, 그 결과 유럽은 '비스마르크의 평화'라고 불리는 안정기를 맞이했다.

마침 이 무렵 일본은 메이지유신 시기로 근대국가 여명기였다. 후진성을 자각하며 서양 문명을 흡수하려는 의욕이 대단했다. 이에 메이지 4년(1871년) 연말부터 메이지 6년(1873년)까지 약 2년간 일본 정부는 이와쿠라 도모미를 단장으로 하는 시찰단을 유럽과 미국에 파견했다. 사절, 수행원, 유학생 등 참가자 수가 150명이 넘는 대규모 시찰단이었다. 목적은 각국에 국서 제출, 에도시대에 맺은 불평등조약 개정을 위한 예비 교섭, 그리고 선진국 견문이었다.

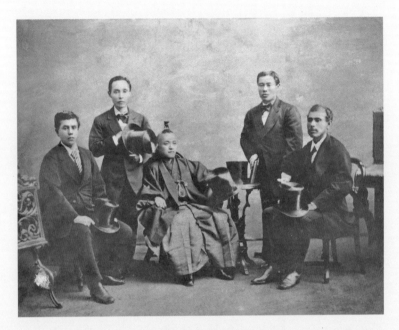

이와쿠라 사절단 사진

당시는 배로 하는 여행이라 이동 시간이 길었다. 우선 미국에 7개월간 체재했는데, 이때 찍은 매우 흥미로운 사진(196쪽)이 남아 있다. 오른쪽부터 오쿠보 도시미치, 이토 히로부미, 이와쿠라 도모미, 야마구치 마스카, 기도 다카요시다. 이와쿠라의 기모노는 그래도 봐줄 만하지만 관료풍 상투머리는 현대인의 눈에 위화감이 든다(머리숱이 적은 탓도 있으리라). 여하튼 다섯 명 모두의 결연한 표정에서 신생 일본을 짊어진 넘치는 기개가 느껴진다.

유럽은 영국(빅토리아 여왕 알현), 이탈리아(베수비오 화산 견학), 오스트리아(만국박람회 시찰), 프랑스, 러시아 등 20개국을 돌았다. 물론 독일도 방문했다. 독일에는 3주간 머물면서 최신 공장 견학 외에 비스마르크의 관저 만찬회에도 초대받았다. 일개 군주국에 불과했던 프로이센이 단기간에, 그것도 거의 비스마르크 한 사람의 강력한 힘으로 통일 제국까지 올라왔다는 사실은 사절들을 흥분시키기에 충분했다. 비스마르크도 멀리 아시아에서 온 젊은 방문객들에게 열강의 식민지가 되지 않으려면 부국강병에 힘써 독립을 지켜야 한다고 조언을 아끼지 않았다.

감명을 받은 오쿠보는 "신흥국가를 경영하려면 비스마르크 후작처럼 해야 한다. 나는 그에게 크게 공감했다"라고 기록했다. 일본은 처음에 프랑스 방식을 도입할 예정이던 육군 군대 제도를 프로이센식으로 바꾸고, 몰트케의 제자인 멕켈 참모 소좌를 일본 육군대학교

교수로 초빙했다. 여기에는 독일제국 탄생이라는 화려한 시기를 직접 목격하며 비스마르크에게 깊이 감명받은 이유도 있지 않을까?

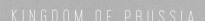

프로이센 정신이 강한 빌헬름 1세로서는
프로이센이 독일제국 안으로
용해돼버리는 일이 그리 달갑지 않았다.
만약 황제 자리를 독일 의회가
수여하는 형식이었다면,
노왕은 끝까지 왕좌를 차버렸을 것이다.

1890년, 유채, 전쟁으로 행방불명

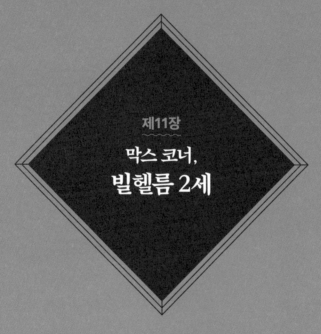

제11장

막스 코너,
빌헬름 2세

Kingdom of Prussia

한쪽 날개를 잃은 철혈재상

만년 운이 좋은 빌헬름 1세는 건강하게 장수했다. 병으로 쓰러졌다가도 다시 회복하는 등 이대로 영원히 살 듯했지만, 90세를 넘자 그토록 건강하던 그도 쇠약해지기 시작했다. 한번 약해지자 진행 속도가 빨랐다. 그래도 진통제인 모르핀을 맞으며 정무를 계속했고, 붕어 전날에도 비스마르크와 군 확대 법안에 관한 이야기를 나눴다. 이때 유언처럼 "손자가 황제가 되면 보좌를 부탁하네"라고 새삼스럽게 말했다고 한다.

1888년, 제국 의회에서 황제 붕어 소식을 보고하던 비스마르크는 떨리는 목소리로 말을 잇지 못하다가 결국 손으로 얼굴을 덮고 오열해 의원들을 놀라게 했다. 72세의 늙은 재상은 전우를 잃고 한쪽 날개를 잃은 것이다. 더는 지금까지처럼 유유히 하늘을 날 수 없다. 하지만 비스마르크의 눈물은 그저 자신의 권력이 약해졌음을 탄식하는 눈물만은 아니었다. 고집이 셌던 두 사람의 관계를 생각하면 "바둑의 적수는 아무리 미워도 그립다"라는 말이 가슴에 확 와닿는다. 바둑을 두다 보면 지면 분하고 밉다가도 잠시 지나면 다시 대국하고 싶어 견딜 수 없는 상대가 생기기 마련인데, 역량이 너무 다르면 그럴 수 없다. 우열을 가리기 힘들게 벅찬 상대일수록 더욱 애증이 교차한다.

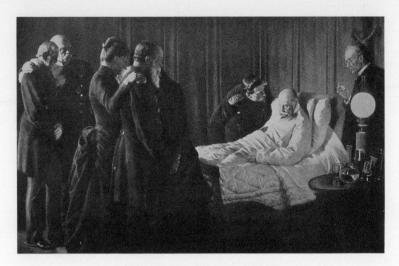

안톤 폰 베르너, 〈노황제의 죽음〉(1888년)

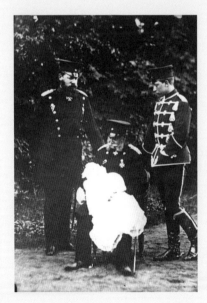

황증손 빌헬름을 안은 빌헬름 1세(가운데),
황태자 프리드리히(왼쪽, 훗날의 프리드리히
3세), 황손 빌헬름(오른쪽)

그러다 상대를 잃고 나서야 얼마나 소중한 존재였는지 비로소 깨닫는다.

빌헬름 1세는 비스마르크의 정책에 자주 반대했다. 그래서 비스마르크는 지혜를 짜내 재검토하고 왕이 넘어갈 만한 충분한 논거를 준비했다. 황제가 마음먹기에 따라 재상은 언제든 파면될 수 있는 존재였다. 그래서 비스마르크는 늘 성공해야 했고, 실제로 항상 성공했다. 반면에 이런 재상이 사라지지 않을까 황제는 늘 두려웠다. 서로에게 화를 내면서도 멀어지지 못했고, 고생한 만큼 보람도 컸다. 두 사람을 찢어놓으려는 세력은 항상 있었지만 둘의 신뢰는 꿈쩍도 하지 않았다.

늙은 황제와 철혈재상이라는 흔치 않은 조합이 독일제국을 탄생시키고 이만큼 단단한 반석 위에 올려놓은 것이다. 과연 이러한 이상적인 관계가 다음 세대에서도 계속될 수 있을까?

세 황제의 해

빌헬름 1세가 비스마르크에게 아들이 아닌 손자의 장래를 부탁한 데에는 까닭이 있다. 아들인 황태자의 여생이 얼마 남지 않았음을 모두

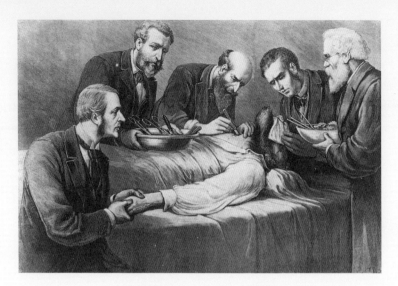

프리드리히 3세의 수술 장면을 그린 판화

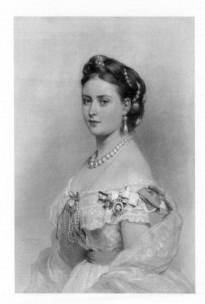

프란츠 사버 빈터할터, 〈독일 황후 빅토리아
(비키)〉(1867년)

가 알고 있었기 때문이다. 부왕이 사망하자 56세의 황태자가 프리드리히 3세(재위 1888년)를 칭하며 바로 뒤를 이었지만, 지난해에 받았던 후두암 수술의 예후가 너무 나빠서 대관식조차 치를 수 없었다.

황태자의 수술 모습을 그린 판화가 남아 있다. 집도하고 있는 이는 당시 독일에서 가장 유명했던 인후 전문의 크라우제이고, 황태자 입가에 마취약 적신 천을 대고 있는 이는 같은 전문의로 영국에서 초빙해 온 매킨지다. 왜 영국인이 참여한 것일까? 당시 유럽 의학계를 석권하고 있던 나라는 독일인데(코프 등의 결핵균, 콜레라균 발견 등) 말이다.

그 이유는 황태자비 비키가 원했기 때문이다. 영국 빅토리아 여왕의 장녀 비키(용모는 어머니 젊은 시절과 판박이)는 연구 중심의 독일 의학보다 임상 중심의 영국 의학 쪽을 신뢰했다. 빅토리아 여왕이 30년이나 전에 클로로폼을 사용한 무통분만에 성공한 사실도 큰 영향을 끼쳤다. 그러나 비키의 간섭 탓에 양국 의사들 간에 치료법을 둘러싼 다툼이 벌어졌을 뿐 아니라 그녀의 인기도 급속히 하락했다. 기회만 있으면 고국의 우월성을 뽐내려고 하는 '영국 여자'라며 많은 국민이 미워했고(마리 앙투아네트가 '오스트리아 여자'라 불렸던 것이 떠오른다), 황태자가 자유주의적 사상의 친영파가 돼 아버지와 비스마르크에게서 소외된 것도 그녀 탓으로 돌렸다(온전히 맞는 말도 아니지만 그렇다고 틀린 말도 아니다).

여하튼 프리드리히 3세의 수명은 정해져 있었다. 그가 황제였던

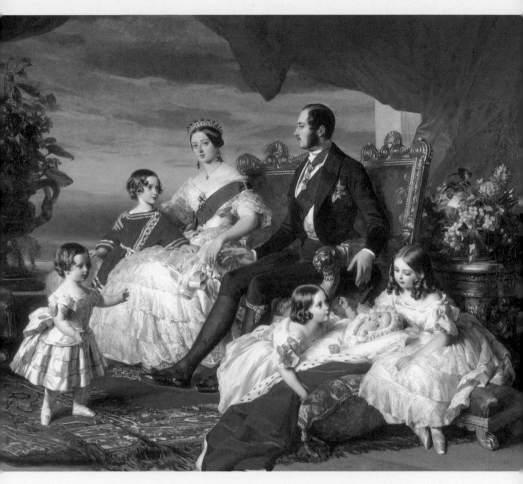

프란츠 사버 빈터할터, 〈빅토리아 여왕의 가족〉(1846년)(비키가 오른쪽 맨끝)

기간은 3월부터 6월까지 단 3개월에 불과하다. 독일제국은 같은 해 두 번째로 침울한 조기를 내걸었고, 이후 프리드리히 3세의 장남이 빌헬름 2세(재위 1888~1918년)의 칭호를 받고 제위에 올랐다. 그래서 1888년을 '세 황제의 해'라고 부른다.

당시 비스마르크는 젊은 황제 빌헬름 2세에게 큰 기대를 걸었다. 다만 그가 마지막 황제가 되리라고는 아무도 생각하지 못했다.

불운한 프리츠

여기서 잠깐 프리드리히 3세에 대해 짚어보자. 젊은 시절 프리드리히 3세는 '프리츠'라 불리며 대단한 인기를 누렸다. 게르만적인 남자다운 용모에 본대학교에서 익힌 폭넓은 교양, 거기다 그 유명한 몰트케 아래서 군사학을 배워 실전(특히 프로이센-프랑스전쟁)에서 눈부신 활약을 하기도 했다.

여덟 살 연하인 빅토리아와의 결혼은 연애결혼에 가까웠다. 그녀의 유창한 독일어(원래 영국 왕실은 조지 1세부터 독일계)와 활달하고 지기 싫어하는 성격도 매력적이었지만, 무엇보다 감명 깊었던 점은 그녀의 어머니 빅토리아 여왕과 앨버트 공의 화목한 부부 생활이었다. 자

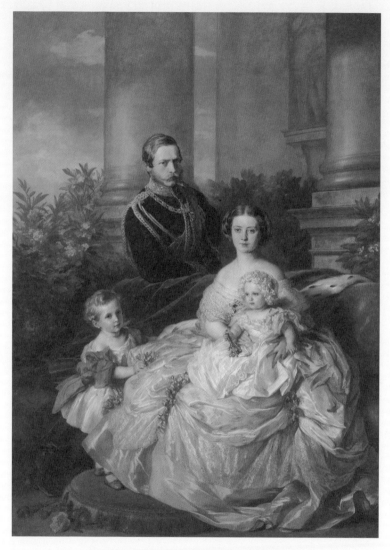

프란츠 사버 빈터할터, 〈프리드리히 3세와 가족〉(1862년)

신의 부모는 늘 관계가 냉랭했기에 비키와 결혼하면 행복한 부부가 될 수 있으리라 기대했다. 기대한 대로 아내와의 결혼 생활은 화목했고, 여덟 명의 자녀를 낳았다. 부부는 정치 신조도 같아서 어느 의미에서는 늙은 황제와 비스마르크의 관계와도 비슷했다. 그러나 비스마르크와 달리 비키에게는 정치 수완은 물론이고 인기도 없었다.

프리츠는 본디 대학 시절부터 자유주의에 심취해 있었기에 영국을 모델로 한 입헌군주제의 가능성도 고려했다. 이 때문에 자유를 갈망하는 자들이 프리츠를 따르게 됐는데, 프로이센 중심의 독일제국 창설을 최우선으로 여겼던 부왕과 비스마르크 입장에서 프리츠는 내부의 적 같은 존재였다. 새로운 국가에 급격한 자유주의 도입은 혼란의 씨앗이 될 뿐이라고 생각한 비스마르크는 독일제국 탄생에 성공한 후에도 교묘하게 프리츠를 정치에서 배제했다.

이러한 비스마르크를 남편 이상으로 싫어한 사람이 비키다. 원래부터 그녀는 국정과 문화를 비롯한 모든 독일적인 것을 경멸했고, 걸핏하면 자신이 대영제국 왕실의 일원임을 자부하며 과시했다. 그리고 빨리 남편이 황위에 앉아 독일을 영국처럼 만들기를 바랐다. 결혼 후 30년 넘게 그날을 기다린 끝에 마침내 차례가 왔건만, 불운한 프리츠가 죽을병에 발목을 잡히고 만 것이다.

역사에 '만약(if)'은 없다지만, 만약 더 빨리 프리드리히 3세가 즉위해 독일이 입헌군주제가 됐다면 현재의 윈저가처럼 호엔촐레른가도

명맥을 유지하고 있지 않을까? 아니, 그렇지 않다. 교활한 비스마르크에게 당하기 일쑤였던 프리츠가 과연 주위의 강국들과 어깨를 맞대고 싸울 수 있었을지 의문이긴 하다.

비스마르크의 예언

아버지 프리드리히 3세의 붕어와 함께 29세의 빌헬름 2세가 탄생했다. 20대 황제는 약 90년 전 프리드리히 빌헬름 3세(부정사왕) 이후 처음이었는데, 나이만 보면 맑고 청량한 바람이 불어왔을 듯하나 현실은 전혀 그렇지 않았다. 빌헬름 2세는 입헌군주제 따위는 안중에도 없는 프로이센식 왕권 신봉자였고, 그래서 조부와 비스마르크의 기대를 한 몸에 받았다.

자, 〈빌헬름 2세〉를 살펴보자. 독일의 초상화가 막스 코너의 작품으로, 31세의 빌헬름 2세를 그린 것이다. 그는 먼 곳을 바라보며 "나어때?"라고 말하는 듯 몸을 뒤로 젖히고 서 있다. 의상은 커다란 술장식이 달린 망토에 프로이센의 검은 독수리 훈장을 차고 앞이 뾰족하면서 반짝거리는 부츠를 신었다. 뒤편 작은 탁자에는 제관이 놓였고, 오른손에는 보석을 상감한 왕홀(王笏)을, 왼손에는 검의 자루를

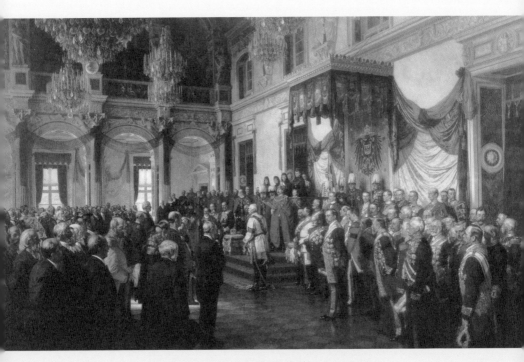

안톤 폰 베르너, 〈빌헬름 2세의 제국 의회 개회 선언〉(1893년)

쥐었다. 그리고 수염은 그 유명한 카이저수염이다. 독일어로 '황제'라는 뜻인 Kaiser에서 유래했는데, 바로 빌헬름 2세의 콧수염을 가리킨다. 길게 길러 기름으로 고정한 뒤 양쪽 끝을 위로 올린 독특한 모양의 이 수염을 따라 하는 사람이 속출하면서 한 시대를 풍미했다.

이 초상화, 아니 다른 어떤 초상화나 사진을 봐도 알아차리는 사람이 거의 없을 테지만, 빌헬름 2세에게는 신체적인 핸디캡이 있었다. 왼팔이 거의 움직이지 않아서 어깨부터 축 늘어뜨린 상태였던 것이다. 물론 이 그림에서처럼 칼자루를 꽉 잡지도 못했다. 크기도 왼손이 오른손보다 작아 공식 사진은 반드시 오른손으로 왼손을 가리고 찍었다. 유럽의 지배 계급은 천민과 자신들의 가장 큰 차이는 뛰어난 체격과 완벽한 신체에 있다고 믿었기에(지금도 잔재가 남아 있다), 머리가 나쁜 것보다 신체적 결함을 더 수치스럽게 여겼다.

빌헬름 2세의 탄생은 비키의 나이 18세 때로, 초산이었다. 대영제국의 기운이 더해져 잉태한 장자였으나 역아였고(당시엔 죽음의 문턱을 넘나드는 난산), 여러 궁정의의 분투로 모자 모두 목숨은 구했지만 아이의 왼팔 기능만은 구하지 못했다. 자존심이 센 비키가 태어난 아이를 보고 어떤 생각을 했을지 상상하기 어렵지 않다. 자신과 아들 모두 결코 누구의 비웃음도 받아서는 안 된다며, 비키는 어린 자식에게 극심한 고통이 동반할지라도 온갖 치료를 받게 했다.

결국 의학으로 치료할 수 있는 병이 아님을 깨닫고 포기했지만, 이

번에는 치료 대신 맹렬한 스파르타 교육이 시작됐다. 본인의 노력도 예사 수준은 아니었으리라. 하지만 견뎌낸 덕분에 감각이 마비된 한쪽 팔 탓에 고개가 기울어지는 버릇을 교정했고, 왕과 귀족에게 필수인 승마를 비롯해 특수한 총이 필요하긴 했지만 사격도 할 수 있게 됐다. 그는 테니스도 즐겼다. 더군다나 면학과 군사 등 제왕학 습득도 병행했다고 하니 끊임없는 훈련의 성과가 아닐 수 없다. 하지만 이 성과에 대한 반동 때문인지 빌헬름 2세는 어머니를 증오했다. 이런 모습으로 낳았으면서 이토록 엄청난 노력을 강요한 어머니를 용서할 수 없었다. 모자 사이에 끝내 사랑은 싹트지 않았다. 비키는 청년기를 맞이한 아들을 평가하며 겸손함도, 선의도 없는 오만한 이기주의자라고 잘라 말했다. 둘은 성격 면에서 서로 닮은꼴이었던 듯하다(나중에 어머니가 사망하자 영국에 묻히길 원했다는 걸 알면서도 베를린에 묻어 오랜 세월 쌓인 원한을 풀었다).

적의 적이 아군인 건 가족도 마찬가지인 모양이다. 손자는 어머니 비키의 적이자 조부인 황제에게 접근했다. 할아버지도 신체적 결함을 정신력으로 극복한 손자를 특별히 아꼈다. 다만 빌헬름 2세는 프로이센 정신은 이어받았을지 몰라도, 어머니 비키의 말처럼 겸손함은 제로고 오만함은 최고라는 점이 문제였다. 이미 16세 때부터 자신은 제2의 프리드리히 대왕이 될 것이라고 떠벌리고 다니기도 했다.

통치 초기 새 황제는 재상 자리에 비스마르크를 그대로 뒀다. 비스

마르크를 향한 국민의 지지가 열광적이었기 때문이다. 그러나 마음 속으로는 자기 혼자 통치하고 싶어 견딜 수 없었다. 조부처럼 비스마르크와 공적을 나눠 갖고 싶지 않았다. 겸손함 제로라는 말은 감언에 약하고 나는 무엇이든 잘한다는 자만심으로 가득 차 있다는 뜻이기도 하다. 그의 주위에는 황제를 치켜세우는 예스맨 귀족 무리만 가득했는데, 프리드리히 대왕이 위대한 왕으로 남은 것은 비스마르크 같은 신하가 없었기 때문이라고 진언하는 사람까지 있었다고 한다.

빌헬름 2세는 비스마르크와 절연할 기회를 호시탐탐 노렸다. 그러다 대관식이 끝나고 불과 1년 9개월 후인 1890년 3월, 드디어 그는 비스마르크를 파면했다. 이유는 루르 탄전에서 발생한 파업에 사회주의자가 관여하고 있다며 비스마르크가 경영자 측에 선 반면, 젊은 황제는 가난한 자의 편을 표명하며 서로 대립했기 때문이다(결국 몇 년 후에는 비스마르크보다 더 심하게 사회주의자를 탄압하지만).

이즈음 비스마르크는 이미 빌헬름 2세의 약점을 확실히 꿰뚫고 있었다. 그리하여 황제가 이런 방식을 고집한다면 자기도 모르는 새에 독일을 불리한 전쟁으로 몰고 갈 수도 있다고 염려했다. 그러나 비스마르크가 제안하는 정책의 근거에 빌헬름 2세는 전혀 귀를 기울이지 않았다. 일류는 일류를 알아보지만, 이류는 일류의 역량을 알아보지 못하는 법이다.

비스마르크가 정치 무대를 떠나자 유럽 전역은 충격에 휩싸였다.

1888년경의 빌헬름 2세와 비스마르크

〈펀치〉에 실린 풍자화 〈뱃길 안내인의 하선〉

영국의 풍자만화 잡지 〈펀치〉는 삽화를 싣고 〈뱃길 안내인의 하선〉이라는 제목을 달았다. 뱃길 안내인 없이 대형 선박의 선장은 과연 어떻게 항구에 도착할 수 있을까? 독일의 친척 영국도 이 점이 불안했으리라.

만년의 비스마르크는 이렇게 예언했다. "프리드리히 대왕이 죽고 20년 후에 예나(나폴레옹의 프로이센 침공을 가리킨다)가 있었다. 지금과 같은 통치가 계속된다면, 내 퇴임 20년 후 또다시 붕괴가 찾아올 것이다."

'내 퇴임'이 아니라 '내 사후'라면 비스마르크가 예언한 숫자는 정확히 맞아떨어진다. 비스마르크가 병사한 해는 1898년으로, 이로부터 20년 후인 1918년은 제1차 세계대전이 끝난 해이자 독일제국이 붕괴한 해니까 말이다.

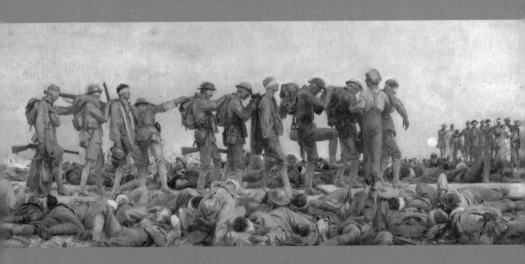

1919년, 캔버스에 유채, 런던제국전쟁박물관, 231×611cm

Kingdom of Prussia

순조로웠던 통치

빌헬름 2세의 통치는 30년간 이어졌다. 처음 20여 년은 분명 순조로 웠다. 이대로 영광의 카이저 시대가 이어졌다면 프리드리히 대왕과 어깨를 견줄 만한 인기를 손에 넣을 수도 있었을 것이다.

독일제국 자체에도 위세와 고양감이 넘쳤다. 농노 국가인 러시아 가 안고 있는 절망적인 빈부 격차, 오스트리아-헝가리 이중 제국의 복잡한 다민족 문제, 종교와 얽힌 영국의 아일랜드 분쟁 같은 난제도 거의 없었고, 사회주의 운동도 억제 효과가 있어서 아직 다른 나라만 큼 심각하지 않았다. 무엇보다 '세계의 공장' 영국을 맹추격할 만큼 경제가 발전한 덕분에 국민 각 계층 대다수가 장래에 대한 희망에 부 풀어 있었다. 그래서 새 황제의 자아도취와 경솔함에서 오는 습관적 실언도 대개 그냥 넘어갔다.

빌헬름 2세의 가정생활도 원만했다. 황태자 시절 아내로 맞은 슐 레스비히 홀슈타인 공국의 공녀 아우구스테 빅토리아(외할머니의 동생 이 빅토리아 여왕이라서 빌헬름 2세와는 친척지간)가 건강한 아들을 여섯 명 이나 낳은 것도 단단한 왕위 계승과 국민적 안도감으로 이어졌다.

다른 왕가는 후계자 문제가 외줄 타기처럼 위태로웠다. 합스부르 크가는 외아들인 황태자가 스스로 목숨을 끊고 황제의 남동생은 멕

시코에서 총살된 데다 엘리자베트 비는 암살당했다. 로마노프가는 어렵게 태어난 외아들이 혈우병(당시에는 불치병)에 걸려서 여생이 길지 않았고, 영국은 빅토리아 여왕과 황태자(훗날의 에드워드 7세) 사이가 험악했으며, 차기 후계자 후보인 클래런스 공은 연쇄 살인 사건의 용의자 살인마 잭으로 의심받을 정도로 문제아였다.

기념엽서

20세기의 막이 오른 1901년, '프로이센 왕국 200주년 기념 그림엽서'가 발행됐다. 보이는 것처럼 눈에 가장 잘 띄는 하단 중앙에 멋들어진 카이저수염을 한 빌헬름 2세가 크게 그려져 있다(현 황제니 당연하다).

별명과 함께 초대 왕부터 다시 한번 톺아보자.

상단 왼쪽은 프리드리히 1세(구부러진 프리츠)이고, 오른쪽은 프리드리히 빌헬름 1세(군인왕)다. 중앙 왼쪽 맨 끝이 프리드리히 2세(대왕), 그 옆 말고 맨 오른쪽 끝이 프리드리히 빌헬름 2세(뚱보 난봉꾼), 중앙 왼쪽은 프리드리히 빌헬름 3세(부정사왕), 중앙 오른쪽은 프리드리히 빌헬름 4세(넙치)다. 그리고 하단 왼쪽 맨 끝은 빌헬름 1세(흰수염왕),

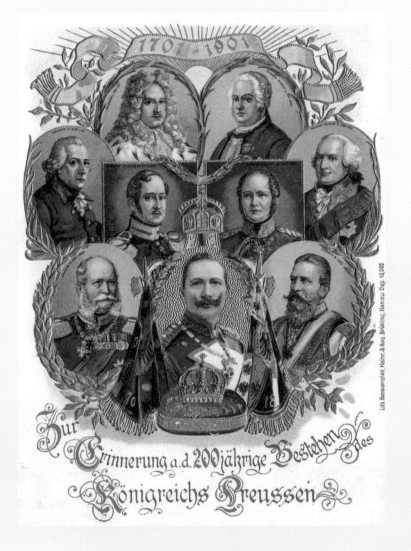

Lith. Kunstanstalt Heinr. & Aug. Brüning, Hanau Dep. 10.005

프로이센 왕국 200주년 기념 그림엽서. 하단 중앙이 빌헬름 2세

오른쪽 맨 끝은 프리드리히 3세(프리츠), 중앙은 빌헬름 2세(황제 빌, 후에 '마지막 황제')다.

이 그림엽서가 나돌 무렵엔 누가 상상이나 했겠는가? 호엔촐레른 가의 프로이센이, 아니 독일제국의 앞날이 얼마 남지 않았다는 것, 그리고 기술 발전과 연동하며 전 세계가 거친 강물처럼 요동치는 가운데 독일 또한 거친 강물에 휩쓸려버릴 운명이라는 사실을……

팽창 정책에서 제1차 세계대전으로

빌헬름 2세는 예전부터 배를 좋아했다. 실내용 요트 장난감에 들어가 노는 어린 시절 사진이 남아 있고, 소년 시절 해군의 나라 영국을 방문했을 때는 항구의 선단을 보고 감명받았다고 한다. 장성해서는 호엔촐레른호라고 이름 붙인 대형 요트를 직접 조종해 선박 여행을 즐겼으며, 해군 제독 군복 차림의 초상화(224쪽 그림)까지 그리게 했다.

중요한 사실은 이것이 개인적 취미로 끝나지 않았다는 점이다. 독일은 해안선이 짧아서 제국은 줄곧 육군을 강화하는 식으로 성립해왔는데, 빌헬름 2세는 "미래는 해상에 있다"라며 전환을 시도했다. 즉위 후 즉시 제국 해군성을 창설해 영국에 뒤지지 않는 해군력(대규

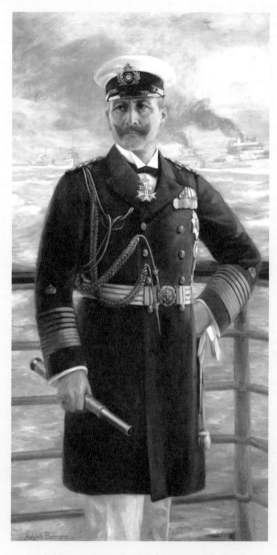

아돌프 베렌스, 〈해군 제독으로서의 빌헬름 2세〉(1913년)

모 함대나 U보트)을 갖추고 식민지 개척에 나섰으며, 나아가 거대한 철도망을 이용해 서아시아까지 진출하고자 했다. 이러한 구상은 해외 사업을 계획한 자본가들의 뜻과 일치했다.

그러나 이러한 팽창 정책은 당연히 다른 열강들과 분쟁을 일으켰고, 결국에는 후세의 역사가로부터 빌헬름 2세가 지배하는 독일이 모든 악의 근원이라는 저주를 받게 된다. 패전국이기에 감당해야 하는 오명이기도 하다. 하지만 독일은 전혀 새로운 일을 시도한 게 아니다. 영국과 프랑스 등이 훨씬 오래전부터 해오던 일에 동참했을 뿐이다. 옳고 그름을 떠나 당시는 식민지 제국주의 시대였다. 열강들이 세계 각지의 약소국을 먹잇감으로 잡고서 단물을 빨아먹고 있던 곳에 갑자기 독일이 치고 올라와 끼어드는 꼴을 그들은 용납할 수 없었던 것이다.

그러나 독일의 방식이 너무 성급하고 지나치게 과시적이었던 것도 사실이다. 독일제국의 부상에 위기감을 느낀 영국·프랑스·러시아는 동맹을 맺는다. 그리고 그 뒤를 쫓듯이 빌헬름 2세의 설화가 더해졌다. 1908년의 '데일리 텔레그래프 사건'이다.

영국에 간 황제가 옛 지인인 영국인 대령과 가진 대담이 발단이었다. 대담을 요약한 내용이 〈데일리 텔레그래프〉지에 게재되자 전 세계가 경악했는데, "독일 국내에는 친영파가 적다. 하지만 나는 다르다", "전함 건조는 영국을 상대하려는 것이 아니라 극동을 상대하기

위해서다", "영국이 보어전쟁(남아프리카전쟁)에서 승리한 것은 내 덕분이다"라고 명언한 것이다.

독일의 반영 감정을 온 세계에 알린 데다 자신의 혈통(조모가 빅토리아 여왕)을 새삼 강조하고, 자신이 황화론(黃禍論: 황인종이 서구 사회에 위협이 될 것이라며 빌헬름 2세가 내세운 황색 인종 억압론-옮긴이)자이며 극도로 자아도취적 인물이라는 사실을 부끄러운 기색 하나 없이 만천하에 드러낸 것이다. 이 기사가 나가자 영국과 일본은 물론이고 독일 국내도 분노로 들끓어 왕실 무용론까지 나오는 형국이 됐다. 빌헬름 2세의 습관적 실언에 익숙해져 있던 정부도 이번 사건으로 황제의 모자란 외교 감각에 다시금 두려움을 느끼고, 이후 되도록 그를 정치에서 멀리 떨어뜨리려는 움직임이 강해졌다. 본인 역시 영국과의 관계를 개선할 생각에 한 발언이었는데 이처럼 반향이 커지자 동요하며 자신감을 꽤 상실했다고 한다. 이 사건이 통치의 전환점이 되었고, 이후 그의 국민적 인기가 회복되는 일은 없었다.

이전부터 세계에는 수상한 기운이 감돌고 있었다. 청일전쟁, 보어전쟁, 의화단사건, 러일전쟁, 1차·2차 모로코사건, 이탈리아-오스만 튀르크전쟁, 1차·2차 발칸전쟁이 이어졌고, 마침내 1914년 6월, '유럽의 화약고'라 불리던 발칸반도에서 운명의 총성이 울려 퍼졌다. 합스부르크가의 황태자(친아들을 잃은 프란츠 요제프 황제는 조카 페르디난트를 후계자로 지명했다)가 사라예보에서 세르비아인 반정부 세력에게 암살

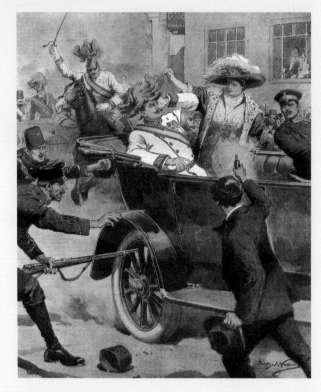

1914년 사라예보 사건(합스부르크가 황태자와 그 아내 암살 사건)을 그린 신문 삽화

당한 것이다. 빌헬름 2세가 전보를 받은 곳은 요트 경주차 승선했던 호엔촐레른호 선상이었다. 이에 경주를 중지해야 할지 측근에게 물었다고 한다.

잇따른 거대 왕조의 와해

처음에는 황태자 암살 사건이 오스트리아와 세르비아 두 나라 간의 문제인 만큼 국지적인 제3차 발칸전쟁 정도로 마무리되리라고 모두가 생각했다. 그러나 다음 달인 7월 말 오스트리아가 세르비아에 선전포고를 하자 러시아가 세르비아를 지원하겠다며 나섰고, 러시아와 동맹을 맺은 프랑스도 가세했다. 그러자 이번에는 오스트리아의 동맹국 독일이 즉시 프랑스에 선전포고를 하고 중립국 벨기에를 침입했다. 이에 대항해 이번에는 영국이 독일에 선전포고를 했고, 여기에 터키, 미국, 일본, 남미까지 마구잡이로 뛰어들면서 점차 세계 규모로 확대되더니 '세계대전'이 되고 말았다.

　그런데 적군도 아군도 모두 이상할 정도로 낙관적이었다. 크리스마스 전까지는 자신들의 승리로 끝나리라 믿었다. 독일은 6주 만에 끝낼 '예정'이었다. 병사를 태운 출정 열차 사진에도 페인트로 크게

출정 병사를 실은 열차 사진. "파리로 하이킹" 등 크게 낙서한 글씨가 보인다.

쓴 "파리로 하이킹"이라는 글귀가 있다. 그러나 모두 알다시피 이 전쟁은 기마대와 참호 같은 기존 전법에 비행기, 전차, 잠수함, 독가스 등 대량 살상 능력을 탑재한 신무기까지 투입된, 4년 4개월에 걸친 미증유의 '인재(人災)'였다. 전사자 약 1,000만 명, 부상자는 그 두 배, 행방불명자는 약 800만 명으로 추정된다.

〈개스드〉는 영국 정부가 서부 전선에 종군 화가로 파견한 존 싱어 사전트가 그린 작품이다. 독일의 머스터드 가스를 마시고 눈을 다친 병사들이 위생병의 인도에 따라 각각 앞 병사 어깨에 손을 얹고 일렬로 서서 불안한 걸음으로 의료 텐트로 향하는 충격적인 장면이다. 가스로 화상을 입은 사람, 구토하는 사람도 있다. 지면에는 포개진 채 누워 있는 수많은 중상자의 모습이 보이고 배경으로는 노을이 저물어간다.

독가스를 맨 처음 사용한 나라는 독일이나, 얼마 지나지 않아 적도 사용하게 되었다(서부 전선에서 당시 일개 졸병이었던 히틀러도 독가스를 마시고 일시적으로 눈이 보이지 않았다는 일화는 유명하다).

빌헬름 2세는 군 최고사령관이자 자기 능력의 본분은 전쟁이라고 자부했기에 대전이 벌어지는 동안 베를린을 떠나 줄곧 최고 지휘부에서 생활했다. 하지만 그의 무능을 깨달은 상층부는 점차 그의 의견을 따르지 않았다. 특히 전쟁 후반 참모총장에 힌덴부르크, 참모차장에 루덴도르프를 선임한 뒤로는 거의 두 사람의 독재 체제가 됐고,

황제는 완전히 고립됐다. 빌헬름 2세는 친구에게 이렇게 탄식했다고 한다. "여기서 나는 그림자 같은 존재다. 차를 마시거나 산책을 할 뿐이다."

황제가 차를 마시고 산책하는 사이 전쟁은 끝났다. 끝나고 보니 합스부르크와 로마노프, 오스만튀르크도 소멸했다. 호엔촐레른 역시 왕정 폐지가 불가피하다는 통보를 받고 빌헬름 2세는 네덜란드로 망명했다. 다행히 70명이나 되는 시종, 막대한 재산도 함께였다.

왕정 부활의 꿈

호엔촐레른 왕조가 제1차 세계대전 종료와 함께 완전히 끝났음을 현대를 사는 우리는 알고 있다. 하지만 당시 독일에서는 황제가 네덜란드에서 폐위 표명을 했음에도 여전히 루덴도르프가 제창하는 '비수론(匕首論, 배후 중상론)', 즉 독일군이 전쟁에서 이겼는데도 정부가 국내 혁명파와 평화파에게 비수를 찔려 멋대로 백기를 드는 바람에 패전이 되고 말았다는 주장을 믿는 사람이 많았다.

빌헬름 2세도 오랫동안 강하게 왕정 부활을 꿈꿨다. 독일은 '사회주의 혁명인가, 왕정 폐지 후 공화제로의 이행인가?'라는 선택에 내

몰리자 상층부가 후자를 선택했을 뿐이고, 군주제에 익숙한 국민은 반드시 다시 자신을 원할 것이라고 기대했다. 그러나 왕비의 생각은 달랐던 모양이다. 왕비 자리에서 쫓겨난 고통으로 심신이 상한 그녀는 망명 생활 2년 반 만에 독일을 몹시 그리워하다가 병사했다(이듬해 기다렸다는 듯이 빌헬름 2세는 아들들의 반대를 겪고 스물여덟 살 연하의 활달하고 생기 넘치는 헤르미네 로이스와 행복한 재혼에 성공했다).

재혼이 성공적이었듯 망명이라는 선택도 옳았음이 판명됐다. 망명 실패로 끝난 로마노프가는 혁명군에게 일가가 잔혹하게 몰살당했다. 당시에는 세세한 상황이 밝혀지지 않았지만, 갑작스러운 행방불명이 무엇을 의미하는지 각국 정부는 모두 어렴풋이 눈치채고 있었다.

빌헬름 2세에 관해서는 전쟁 종결 후 재판을 해야 하니 양도하라고 영국이 네덜란드에 압력을 가했다. 영국 국민의 빌헬름 2세를 향한 증오는 대단했기에 분명 재판이 열렸다면 유죄를 받았으리라. 그러나 네덜란드 여왕 빌헬미나는 양도를 완강히 거부했다. 사실 영국 왕실도 뒤로는 네덜란드를 지지하고 있었다. 대전이 코앞으로 다가온 시기에 즉위한 조지 5세는 국민의 반독일 감정을 배려해 색스코버그고타(독일어 발음은 작센코부르크고타)라는 누가 봐도 독일 출신임이 자명한 왕조명을 (눈물을 삼키며) 윈저 왕조로 변경하고, 왕실에서 독일색을 일소함으로써 간신히 왕정을 유지했다. 이 때문에 사촌인 로마노프가의 니콜라이 2세를 구하지 못한 조지 5세의 심적 고통은 컸다.

평상복 차림의 빌헬름 2세

그래서 또다시 같은 혈통인 빌헬름 2세를 희생물로 만들고 싶지 않았다. 이렇게 빌헬름 2세는 자신의 인덕보다는 왕족의 결속 덕분에 목숨을 건진 셈이 됐다.

망명 15년째에 최후의 거처인 도른성 앞에서 평상복을 입고 찍은 빌헬름 2세의 사진(233쪽)이 있다. 호엔촐레른가 사람은 평복 따위 입지 않는다고 딱 잘라 거절하던 예전의 그는 어디 가고 담배를 손가락 사이에 낀, 부유한 대귀족의 삶이 몸에 배어 있는 실로 자연스럽고 댄디한 모습이다. 그러나 회상록을 집필하고 손님을 접대하며 취미인 장작 패기에 열중하면서도 여전히 왕정 부활의 꿈은 버리지 않았다. 이것이 나치와의 일시적인 접근으로 이어지지만, 결국 서로에게 혐오감만 느끼고 의견 일치는 보지 못했다.

제2차 세계대전이 한창이던 1941년, 빌헬름 2세는 독소전쟁 직전에 82세의 나이로 생을 마감했다. 독일제국이 소멸한 지 이미 25년 가까운 세월이 흘렀지만, 그래도 당시 사람들은 이로써 프로이센 왕실의 진정한 종언이 증명됐다고 느끼지 않았을까?

맺으며

예전에 〈요미우리신문〉의 '마중물이 되어준 한 권의 책(始まりの一冊)'
이라는 칼럼에 '역사가 흐르는 미술관' 시리즈가 저에게 특별한 의미
가 있다고 쓴 적이 있습니다. 전문은 아니지만 아래에 옮겨봅니다.

　대학에서 어학과 서양문화사를 가르치면서 번역서나 오페라 책 등
을 출간했다. 대부분 초판에 그쳤기에 '내가 내는 책은 잘 안 팔리는
구나' 하는 생각이 들었지만, 특별히 안타까운 마음도 없었다. 그러
던 참에 처음으로 함께 일한 모 출판사 편집자로부터 "전혀 안 팔리
잖아요. 어떻게 할 거예요?"라는 분노에 찬 전화를 받고서야 정신이
번쩍 들었다.
　지금까지 나는 프로 의식이 전혀 없었던 것이다. 아무리 독자층이 좁

은 장르의 책이라지만, 세상에 나온 이상 출판사에 폐가 되지 않게끔 계속 쇄를 거듭하는 작품으로 만들어야 하는데 그러지 못했음을 뒤늦게나마 깊이 반성했다. 이후부터는 '부디 많이 팔리게 해 주세요'라고 꼭 마음속으로 신께 기도한다.

그리고 얼마 후 《무서운 그림》 집필을 마치고 피로도 풀 겸 오키나와에 놀러 갔다. 나하에 있을 때였는데 소나기가 무섭게 내리다가 갑자기 하늘이 파랗게 개더니 크고 아름다운 무지개가 떠오르는 게 아닌가? '아, 《무서운 그림》 잘 팔리겠구나' 하는 왠지 모를(신이 내려서?) 확신이 들었다. 확신한 대로 착실히 판매량을 늘려가 여러 신문, 잡지, TV에도 소개됐다.

그러던 참에 고분샤신쇼의 젊은 여성 편집자인 야마가와 에미 씨에게서 신작 의뢰를 받았다. 전부터 합스부르크가에 관심이 있었기에 주요 그림(주로 초상화) 20점을 중심으로 600년 이상 이어진 거대 왕조의 빛줄기를 잰걸음으로나마 쫓아가보기로 했다. 간행 시기는 《무서운 그림》이 출간된 지 약 1년 후인 2008년 여름이었다. 이 무렵은 《무서운 그림》을 두고 "제목 덕분에 잘 팔렸을 뿐"이라며 비판하는 사람도 있었기에 자신감이 완전히 바닥인 상태였다. 소설은 신인상 수상보다 차기작 히트가 더 어렵다는 말이 있는데, 이번 합스부르크 책마저 독자 반응이 영 시원찮으면 나도 여기까지인 것 아닌가, 하는 걱정이 꼬리에 꼬리를 물었다. 무지개도 안 보이고……

드디어 서점 진열 전날, 야마가와 씨와 점심을 먹으며 "만약 전혀 안 팔려서 폐만 끼치게 된다면 정말 죄송할 것 같아서 미리 사과할게요"라고 말했다. 그러자 그녀는 "네?" 하고 소리를 지르며 놀랐는데, 그때부터 나처럼 강렬한 불안감에 휩싸인 듯했다. 점심을 먹는 내내 분위기는 축 가라앉아 있었다.

그리고 다음 날, 그녀에게서 이런 문자가 왔다. "잘 팔리고 있어요. 엄청 잘 팔리고 있어요!"

나중에 들어보니 너무 걱정된 나머지 서점 몇 곳을 돌며 직접 확인했다고 한다. 얼마나 고마운 일인가. 그날 중에 증쇄 결정이 났고, 2쇄 인쇄가 끝나기 전에 다시 3쇄가 결정됐다.

이런 연유로 나에게는 《무서운 그림》보다 오히려 《명화로 읽는 합스부르크 역사》야말로 '마중물이 되어준 책'이다. 이 책을 출간함으로써 어쨌든 프로 작가의 길을 걸어갈 자신이 생겼고, 대학을 그만둘 결심도 섰기 때문이다.

이런 사연으로 당초 합스부르크 한 권으로 끝낼 예정이었던 것이 부르봉 왕가, 영국 왕가, 로마노프 왕가를 내며 시리즈가 됐고, 다행히 모든 책이 스테디셀러가 됐습니다. 그리고 물론 지금도 저의 첫 번째 바람은 담당자가 기뻐하는 것입니다. 부디 다섯 번째에 해당하는 프로이센 왕가의 이야기도 되도록 많은 독자의 손에 들려졌으면

좋겠습니다. 그리고 이 책을 담당한 히구치 켄 씨가 기뻐할 일이 많기를 바랄 뿐입니다.

나카노 교코

주요 참고 문헌

《도설 프로이센의 역사 전설로부터의 해방(図説 プロイセンの歴史 伝説からの解放)》, 제바스티안 하프너, 도요쇼린, 2000

《독일제국의 흥망 비스마르크에서 히틀러로(ドイツ帝国の興亡 ビスマルクからヒトラーへ)》, 제바스티안 하프너, 헤본샤, 1989

《독일 18세기의 문화와 사회(ドイツ十八世紀の文化と社会)》, 막스 폰 뵌, 산슈샤, 1984

《독일제국 1871~1918(ドイツ帝国 1871-1918年)》, 한스울리히 베홀러, 미라이샤, 2000

《몽유병자들 제1차 세계대전은 어떻게 시작됐을까(夢遊病者たち 第一次世界大戦はいかにして始まったか)》, 크리스토퍼 클라크, 미스즈쇼보, 2017

《독일 사람들(ドイツの人びと)》, 발터 벤야민, 쇼분샤, 1984

《멘첼 상수시의 플루트 콘서트 미술로 보는 역사 문제(メンツェル サンスーシのフルート・コンサート 美術に見る歴史問題)》, 요스트 헤르만트, 산겐샤, 2014

《전쟁과 자본주의(戦争と資本主義)》, 베르너 좀바르트, 고단샤가쿠쥬츠분코, 2010

《연대별 에피소드로 그린 천재들의 사생활(年代別エピソードで描く 天才たちの私生活)》, 게르하르트 프라우제, 분슌분코, 1998

《18세기의 독일(十八世紀のドイツ)》, 발터 H. 브루퍼드, 산슈샤, 1980

《〈음악적 헌정〉이 태어난 밤 바흐와 프리드리히 대왕(「音楽の捧げもの」が生まれ
　　た晩 バッハとフリードリヒ大王)》, 제임스 R. 게인즈, 하쿠스이샤, 2014

《크루프의 역사 1587-1968(クルップの歴史 1587-1968)》, 윌리엄 맨체스터, 후지
　　슛판샤, 1982

《독일사 세계각국사 3(ドイツ史 世界各国史 3)》, 하야시 겐타로, 야마가와슛판샤,
　　1970

《독일사 10 강독(ドイツ史 10講)》, 사카이 에하치로, 이와나미신쇼, 2003

《도설 독일의 역사(図説 ドイツの歴史)》, 이시다 유지, 가와데쇼보신샤, 2007

《제1차 세계대전사 풍자화와 함께 보는 지도자들(第一次世界大戦史 諷刺画ととも
　　に見る指導者たち)》, 이쿠라 아키라, 추코신쇼, 2016

《도설 발칸의 역사(図説 バルカンの歴史)》, 시바 노부히로, 가와데쇼보신샤, 2019

《독일 300제후 천년의 흥망(ドイツ三〇〇諸侯 一千年の興亡)》, 기쿠치 요시오, 가
　　와데쇼보신샤, 2017

《이야기 독일 역사 독일적이란 무엇인가(物語ドイツの歴史 ドイツ的とはなに
　　か)》, 아베 긴야, 추코신쇼, 1998

《비스마르크 독일제국을 구축한 정치외교술(ビスマルク ドイツ帝国を築いた政治

外交術)》, 가노우 구니미쓰, 시미즈쇼인, 2001

《무사(Mousa)의 선물 그림·시·음악이 만나는 곳 독일 편(ムーサの贈り物 絵画·詩·音楽の出会うところ ドイツ編)》, 기타오 미치후유, 온가쿠노토모샤, 2005

《빌헬름 2세 독일제국과 운명을 함께 한 '국민 황제'(ヴィルヘルム 2世 ドイツ帝国と命運を共にした「国民皇帝」)》, 다케나카 도오, 추코신쇼, 2018

연표

/ 본문과 관련된 내용만 발췌 수록 /

11세기 중반 ~13세기	독일 남서부 슈바벤 지방의 호족 촐레른가, 호엔촐레른산 정상에 축성, 호엔촐레른가로 가명 변경하다.
1510	알브레히트 호엔촐레른, 독일기사단(튜턴기사단) 총장으로 선출되다.
1525	알브레히트 호엔촐레른, 프로이센 공국 군주 선언하다.
1640	프리드리히 빌헬름(대선제후), 브란덴부르크 선제후 자리에 앉다.
1688	프리드리히 3세, 제6대 프로이센 공 자리에 앉다.
1700	스페인 왕 카를로스 2세, 서거하다.
1701	프로이센 공국이 프로이센 왕국이 되고 프리드리히 3세가 프로이센 왕 프리드리히 1세(초대·구부러진 프리츠)가 되다.
1713	프리드리히 빌헬름 1세(제2대·군인왕), 프로이센 왕에 즉위하다.
1730	왕자 프리드리히(훗날의 프리드리히 2세), 측근 카테와 국외 도주 기획 하나 실패. 프리드리히는 유폐, 카테는 참수되다.
1731	프로이센, 잘츠부르크에서 추방된 2만 명의 위그노를 이민으로 수용하 다(~1732).
1740	프리드리히 2세(제3대·대왕), 프로이센 왕에 즉위하다.
1741	오스트리아군 상대로 몰비츠전투.
1742	오스트리아군 상대로 코투지츠전투.
1745	프리드리히 2세, 베를린 근교 포츠담에 상수시궁전 건설 착수하다.

1756	7년전쟁 발발. 프랑스의 퐁파두르 부인, 오스트리아의 마리아 테레지아, 러시아의 엘리자베타 여제로 이루어진 '3부인 동맹(세 장의 페티코트 작전)'이 프로이센을 압박하다.
1762	엘리자베타 여제, 병사하다.
1763	후베르투스부르크 강화조약 체결. 프로이센, 슐레지엔을 탈환하다.
1769	오스트리아의 요제프 2세, 프리드리히 2세를 비공식 방문하다.
1772	프로이센, 러시아, 오스트리아에 의한 제1차 폴란드 분할.
1786	프리드리히 빌헬름 2세(제4대·뚱보 난봉꾼), 프로이센 왕에 즉위하다.
1791	바렌 도주. 프랑스에서 루이 16세와 마리 앙투아네트가 망명에 실패하다.
1793	프로이센과 러시아에 의한 제2차 폴란드 분할.
1795	프로이센, 러시아, 오스트리아에 의한 제3차 폴란드 분할. 폴란드가 지도에서 사라지다.
1797	프리드리히 빌헬름 3세(제5대·부정사왕), 프로이센 왕에 즉위하다.
1806	나폴레옹이 이끄는 프랑스에 의해 독일 각 영방이 프랑스의 보호를 받게 되다. 수도 베를린을 내주다.
1807	틸지트조약 체결. 프로이센은 인구·영토의 절반을 상실하다.
1812	프로이센, 러시아와 동맹을 체결하다.
1813	러시아·프로이센 연합군, 프랑스에 패퇴하다.
1814	러시아·오스트리아·프로이센에 영국 등도 가세한 연합국이 프랑스와 싸워 승리하다. 나폴레옹은 섬으로 유배되다. 빈 회의가 시작되다.
1840	프리드리히 빌헬름 4세(제6대·넙치), 프로이센 왕에 즉위하다.
1842	쾰른대성당 건설을 계속하기로 결정하다.
1848	3월혁명(베를린 폭동). 파리, 빈, 부다페스트에서도 혁명 발발하다.
1849	프로이센 28개국으로 이루어진 독일연맹 설립되다.
1861	빌헬름 1세(제7대·흰수염왕), 프로이센 왕에 즉위하다.
1862	오토 폰 비스마르크, 프로이센 재상에 취임하다.
1866	프로이센-오스트리아전쟁 개전.

1870	엠스 전보 사건. 프로이센–프랑스전쟁 개전.
1871	독일제국 창설되다. 빌헬름 1세, 초대 독일 황제에 즉위하다. 비스마르크, 제국 재상에 취임하다.
1888	프리드리히 3세(제8대·프리츠), 독일 황제와 프로이센 왕에 즉위하나 3개월 후 서거하다. 빌헬름 2세(제9대·마지막 황제), 독일 황제와 프로이센 왕에 즉위하다.
1890	빌헬름 2세, 비스마르크를 파면하다.
1898	비스마르크, 병사하다.
1908	데일리 텔레그래프 사건으로 빌헬름 2세가 비판을 받다.
1914	제1차 세계대전 발발하다.
1918	제1차 세계대전 종결. 독일제국 붕괴하다.
1941	빌헬름 2세, 서거하다.

o **사무엘 게리케(1665~1730년)**

슈판다우 출생의 궁정화가. 1696년에 궁정화가로 임명됐으며, 프로이센 미술 아카데미에서도 교편을 잡았다.

o **프리드리히 빌헬름 바이데만(1668~1750년)**

오터스베르크 출생의 궁정화가. 고드프리 넬러의 지도를 받았다.

o **안톤 그라프(1736~1813년)**

스위스 출신. 프리드리히 대왕, 실러, 철학자 멘델스존 등 많은 초상화를 남겼다.

o **F. G. 바이취(1758~1828년)**

베를린 예술아카데미의 화가(훗날 이곳의 교장이 됨). 초상화뿐 아니라 역사 화, 종교화, 풍경화까지 폭넓은 작품을 남겼다.

o **에두아르트 게르트너(1801~1877년)**

도시 경관 전문 건축 화가로 활약. 다채로운 빛을 사용한 건축물 묘사가 높은

평가를 받았다.

○ **아돌프 폰 멘첼(1815~1905년)**
브레슬라우 출생. 유럽의 저명한 화가 중 키가 가장 작은 것으로도 유명하다.
대표작으로 〈프리드리히 대왕의 플루트 콘서트〉가 있다.

○ **카를 슈테펙(1818~1890년)**
베를린 출생, 프로이센 왕립예술아카데미에서 수학했다. 후에 쾨니히스베르크
미술학원장도 역임했다.

○ **프란츠 폰 렌바흐(1836~1904년)**
바이에른주 출생의 초상화가. 파리 만국박람회에서 금상 수상. 비스마르크, 빌
헬름 1세 등 쟁쟁한 고객을 얻었다.

○ **안톤 폰 베르너(1843~1915년)**
프로이센 왕국의 화가. 프로이센-프랑스전쟁에 동행해 전쟁·정치와 관련된
다수의 그림을 남겼다. 후에 베를린 예술아카데미 교장이 되었다.

○ **막스 코너(1854~1900년)**

독일의 초상화가. 베를린 예술아카데미에서 홀바인 등에게 배웠다. 빌헬름 2세의 초상화를 다수 그렸다.

○ **존 싱어 사전트(1856~1925년)**

피렌체 출생의 미국인 화가. 대표작으로 〈마담X〉, 〈카네이션, 백합, 백합, 장미〉 등이 있다.

역사가 흐르는 미술관 5

**명화로 읽는
독일 프로이센 역사**

제1판 1쇄 인쇄 | 2023년 6월 14일
제1판 1쇄 발행 | 2023년 6월 21일

지은이 | 나카노 교코
옮긴이 | 조사연
펴낸이 | 김수언
펴낸곳 | 한국경제신문 한경BP
책임편집 | 노민정
교정교열 | 한지연
저작권 | 백상아
홍보 | 이여진 · 박도현 · 정은주
마케팅 | 김규형 · 정우연
디자인 | 지소영
본문 디자인 | 디자인 현

주소 | 서울특별시 중구 청파로 463
기획출판팀 | 02-3604-590, 584
영업마케팅팀 | 02-3604-595, 562 FAX | 02-3604-599
H | http://bp.hankyung.com E | bp@hankyung.com
F | www.facebook.com/hankyungbp
등록 | 제 2-315(1967. 5. 15)

ISBN 978-89-475-4892-2 03600

한경arte는 한국경제신문 한경BP의 문화 예술 브랜드입니다.
책값은 뒤표지에 있습니다.
잘못 만들어진 책은 구입처에서 바꿔드립니다.